U0023614

音樂欣賞指南

馬清◎著

｜序｜

　　這是我爲台灣朋友們寫的第四本音樂書籍了。前三本均以音樂歷史發展爲主線，介紹各歷史時期的音樂家及其作品，三本書中有回顧歷史性的《鋼琴藝術史》，有總結近代音樂史性質的《20世紀歐美音樂風格》，還有反映當前流行音樂特點的《搖滾樂》。

　　這本書則向讀者推薦一批鋼琴、小提琴、管弦樂或交響樂的經典作品，以西方音樂史中古典樂派、浪漫樂派、民族樂派等作曲家的作品爲主。

　　一般的音樂欣賞書籍，常以介紹作曲家作品背景或軼事趣聞而引發讀者的興趣；區別於此，本書強調音樂作品本身的結構、內容、音樂元素（如演奏、節拍、音符時值等）及材料手法（如調式、和聲、配器等）；此外，是把我對音樂作品的感受介紹給大家。

　　書中所例舉的幾十餘部作品，是音樂歷史中的瑰寶，至今魅力無窮。這些作品多數是我彈奏過的鋼琴曲或我指揮北京大學學生交響樂團演奏過的樂曲。幾十年的排練與演出，艱辛、汗水、痛苦與歡樂均聚於一體，集於「感受」之中；我把每曲的亮點及我的真實感受寫出，與台灣朋友們交流、共享，全書文字雖樸實無華，但內容卻深刻、評論精練、有品味。

　　為便於讀者朋友們的理解，每曲儘量安排樂譜譜例伴隨。見到五線譜那生動而抽象的符號，會產生某種想像或聯想，並在心中共鳴音樂之聲，引發讀者對音樂深層次的感受。

　　感謝揚智文化事業股份有限公司總經理及諸位朋友們多年來對我寫作工作的大力支持，為表示謝意，書中最後特向台灣朋友們獻上我的兩部作品介紹：一是管弦樂《九寨歌舞》（小提琴與樂隊，2000.9），二是弦樂四重奏《賀蘭秋思》（2003.9）。這兩部作品均由北京大學交響樂團演奏過，特別是《九寨歌舞》曾在澳門理工學院、深圳北大研究生院、廣州星海音樂廳、福建廈門大學、福州大學及仰恩大學等音樂廳、堂演奏，並受到聽眾的熱烈歡迎。

　　平日勤奮教學於北京大學，無暇與台灣朋友相見，但「聞其聲，如見其人」，我希望台灣的朋友們透過我的作品（主題

序

iii

均有譜例介紹），瞭解我的心聲與情感，也希望你們能喜愛這些作品，這是我最大的快樂！

　　本人學識有限，書中不妥之處，歡迎讀者指正。

<div align="right">

北京大學

馬　清

</div>

| 目錄 |

目錄

第一篇

鋼琴作品

第一章
鋼琴賦格曲、奏鳴曲與練習曲

| 平均律鋼琴曲集選 |

　　本節介紹德國作曲家巴哈（J. S. Bach, 1685-1750）創作的《平均律鋼琴曲集》（*The Well-tempered Clavier*, BWV846-893）中部分前奏曲（prelude）與賦格曲（fugue）。

　　《平均律鋼琴曲集》共兩卷，各二十四首。第一卷（BWV846-869）作於 1717 至 1723 年，是巴哈在柯頓工作時期創作的。第二卷（BWV870-893）集成於 1742 年，是他在萊比錫工作期間創作的，屬於巴哈的後期作品。

　　前奏曲與賦格相連接的這種曲體，源於 16 世紀的多段體的托卡塔（toccata）形式。托卡塔是義大利語，詞意為「觸鍵」，實際是指 16～18 世紀在義大利流行的一種古鋼琴曲或管風琴曲。經 16 世紀義大利管風琴家、作曲家、出版商梅路洛（C. Merulo, 1533-1604），與 17 世紀德國作曲家、管風琴家符洛伯格（J. J. Froberger, 1616-1667）的發展，托卡塔的結構逐漸由二部分組成；第一部分是較自由的，具有即興特點的樂曲；第二部分是結構嚴謹的賦格形式。這樣就產生了前奏曲與賦格相連的形式。

　　巴哈創作的《平均律鋼琴曲集》中，多數前奏曲具有自由、即興的風格；篇幅短小，一般是單樂思的短曲，不少前奏曲還具有練習曲的功能，有一定的技術訓練意義。

　　《平均律鋼琴曲集》中的賦格曲則形式嚴謹，具有典型的賦格

曲特徵；以主題陳述及多次模仿爲基礎，由呈示部、發展部與再現部組成曲式。《平均律鋼琴曲集》中的賦格曲以三至四個聲部爲主，各聲部之間形成對位，相互模仿的旋律音調相繼出現於不同的聲部，聲部之間交錯、重疊，形成多層次的織體結構。

　　在調式方面，常採用主調與屬調的對置方式，即：當主題（dux）第一次出現時用主調，要說明的是賦格曲的主題區別於奏鳴曲等其它形式的主題，賦格的主題採用單聲部短小的旋律或樂句。當主題以模仿形式出現於第二個聲部時，叫答題（comes）。答題用屬調。每次均伴隨著主題或答題同時出現的對位，叫對題（counter subject）。第三個聲部出現的主題往往採用高八度或低八度的形式。當所有聲部都已進入，呈示部即完成了。

　　呈示部結束後，進入展開部。展開部中，主題與答題常在關係調上發展、變化。樂曲的最後，主題與答題在主調上再現，構成再現部。

　　巴哈的賦格曲曲式、織體雖然複雜，但所表現的思想內容卻不教條、抽象，他的音樂是生動和貼切生活的。他的賦格曲具有深刻的哲理性、嚴密的邏輯性，幾乎接近自然科學中的數學，但同時他的賦格曲又具有豐富的情感色彩，他的賦格曲的主題樂句，一般都相當精練，這反映了他的創作天才與認真的態度。幾個音符，基本上就刻畫出一種音樂意境或某種情感，如描寫自然景色的，田園風格的；或表現某種情緒：如明朗、歡快的，或是暗淡、悲傷的。

　　在《平均律鋼琴曲集》（二卷）四十八首前奏曲與賦格曲中，無論其創作手法是簡單的還是複雜的，其音樂均具有魅力，能引起

聽眾的共鳴，並爲之而感動，這與巴哈本人具有豐富、坎坷的生活閱歷，與他本人對宗教的信仰有關。特別是面對艱苦困境時表現出的堅定的信念、頑強的毅力、兢兢業業的創作態度，以及剛正不阿、真摯誠實的人格品質，均反映在他的作品中。巴哈把自己對生活的感受、對宗教的信仰寫入音樂之中，他的音樂源於生活又高於生活，使人領會到一種崇高與神聖的精神。

巴哈的賦格曲是深刻的思想內容與完美無瑕的形式相結合的典範。

《平均律鋼琴曲集》以鋼琴鍵盤的 C 音開始，每一個音級分別作大、小調的主音，一首前奏曲，一首賦格曲；然後以半音順序上行排列。例如，第一卷之第一首是：C 大調前奏曲與 C 大調賦格曲，第二首是 c 小調前奏曲與 c 小調賦格曲，第三首是 #C 大調前奏曲與 #C 大調賦格曲，第四首是 #c 小調前奏曲與 #c 小調賦格曲，……第二十三首是 B 大調前奏曲與 B 大調賦格曲，第二十四首是 b 小調前奏曲與 b 小調賦格曲。

下面重點介紹《平均律鋼琴曲集》中的幾首作品。

※第一首，C 大調前奏曲與賦格（BWV846）

前奏曲，1=C，4/4 拍，以雙手交替演奏的分解和弦琶音形式構成全曲。

例 1

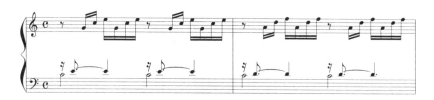

　　旋律音調以 C 大調主三和弦的分解和弦形式開始，通過各種和弦分解形式不斷流動向前，樂曲中間部分變化半音逐漸增多，構成各種類型的七和弦，並以轉位的分解形式構成旋律。如第十二小節，G － ♭B － E － G － ♯C － E － G － ♯C。第十四小節 F － ♭A － D － F － B － D － F － B 等。以第二十四小節到第三十一小節，長八小節，左手低音一直使用 G 音，雖然根音為 G 音，但上聲部和弦卻不斷變化，產生了不同的音響對比，如 G － D － G － B － F － G － B － F、G － ♭E － A － C － ♯F － A － C － ♯F 及 G － ♮E － G － C － G － G － C － G 等樂句。整個樂曲表現出一種寧靜、古樸的氣氛。

　　法國作曲家古諾（C. F. Gounod, 1818-1893）於 1859 年在此曲的基礎上增補了主旋律，取名《聖母頌》。樂曲原為聲樂曲，後被改編為小提琴曲、長笛及大提琴等器樂曲而廣泛流傳。《聖母頌》的主旋律優美、抒情、節奏舒緩。

例 2

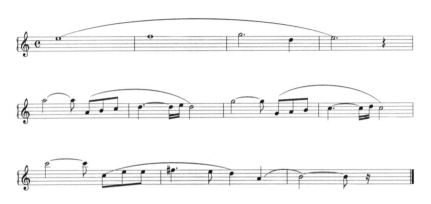

　　該旋律在巴哈前奏曲的伴奏下，徐緩向前，與巴哈的音樂結合的天衣無縫，爲原曲增添了無窮的魅力。

　　賦格，1=C，4/4拍。主題出現於第一個聲部，從中央 C 音開始，一個小節多的時值長度，約六拍的動機組成。第二個聲出現答題，答題是將主題向上移高五度，在屬調上進行，屬於嚴格答題。第三個聲部將答題移低八度在低音區出現。第四個聲部是將主題移低八度，也是在低音區出現。這時主題與答題在四個聲部上輪番進入，構成此曲的第一呈示部。接著主題與答題再次出現於三個聲部，構成了此曲的第二呈示部。

例 3

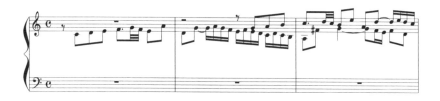

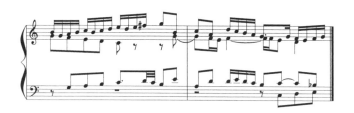

　　展開部中運用了橫向可動對位、縱向可動對位，以及調式轉換等方法。其中較多地運用了「緊接」方式進入，即一個聲部還沒有演奏完，另一個聲部已進入，如下例。

例 4

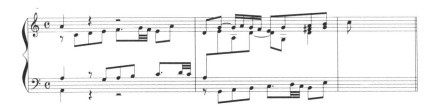

　　整個樂曲的調式轉換大致如下：

例 5

第一、第二呈示部	展開部	再見（結尾）
C／G	G－a－C－d－D－G	C／F － C

通過分析再去欣賞，可以深刻地領會到巴哈賦格曲的邏輯與結構形式美。

�֍ 第五首，D 大調前奏曲與賦格（BWV850）

前奏曲，1＝D，4/4 拍。低音區左手伴奏音型是由八分音符組成，節奏均勻、平穩、從容。高音區旋律由十六分音符組成，在每一拍的四個十六分音符中，後三個十六分音符的音是級進關係，這種手法產生一種平滑、流動感。

樂曲中部是通過和聲的轉換使主題不斷發展，音響色彩不斷變化的。

例 6

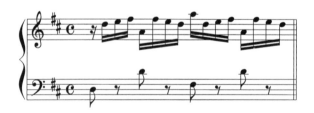

結束部分，三十二分音符構成快速的跑句，色彩華麗；三組七

和弦的琶音為樂曲增添了新奇感，樂曲最後結束在 D 大調的主三和弦上。

例 7

　　賦格，1=D，4/4 拍。第一聲部主題在低音區以主調出現，以 D 音開始以八個三十二分音符組成的快速跑句接附點八分音符組成。第二聲部是答題，在中低音區以屬調形式出現。第三聲部是主題的高八度形式。第四聲部是答題的高八度形式。

例 8

　　主題與答題所使用的三十二分音符與附點八分音符的組合，使樂曲在行進中有動有靜，給人一種既活潑又穩重的感覺。

　　樂曲第九小節，高音區由三組十六分音符構成了新的樂句，使

旋律有了新的發展。到第十七小節,在低音區出現這種音型的模仿。這時的旋律深沉並且富有歌唱性,與前邊的樂句遙遙相應。

特別值得提出的是結尾的三小節,附點的節奏,轉位的三和弦產生了飽滿、扎實、有力的音響效果,給人一種堅定、沉穩和莊重的感覺。

| 海頓鋼琴奏鳴曲選 |

奧地利作曲家海頓(F. J. Haydn, 1732-1809),一生創作了五十二首鋼琴奏鳴曲。這些奏鳴曲反映了德奧古典音樂文化的特徵,也反映了海頓的音樂思想與創作風格。

❊《F 大調奏鳴曲》

第一樂章, Moderato , 1=F , 4/4 拍。在左手低音區均勻而跳躍的八分音符伴奏下,主題出現,旋律明亮而有力,具有號召性。接著是由弱音量演奏的三度音,與第一樂句形成對比,樂曲發展為雙手交替演奏,由六十四分音符組成的琶音與十六分音符的三連音形成了快速流動的音型,推動樂曲情緒步步高漲,音樂顯得格外華麗、暢達。

第二樂章, Adagio , 1=♭B , 4/4 拍。主題旋律典雅、質樸,富有歌唱性。中間部分,中音區演奏的分解和弦清純明亮;高音區演奏出各種裝飾音與跑句娓娓動聽,營造出一種輕鬆、無憂無慮的

氣氛。

　　第三樂章，Tempo di Menuetto ， 1=F ， 3/4 拍。該樂章的主題精練、生動。僅八小節就表現出了一種剛毅、果斷的氣質，中間部轉為 f 小調，同主音大小調的轉換，音調色彩對比十分鮮明，主題再現時以三連音及十六分音符的形式出現，音樂更加流暢、活潑，具有歡樂、詼諧的色彩。

　　整個樂曲具有精緻、輕捷的特點，三個樂章的主題更是靈巧活潑，意趣盎然。

例9

| 莫札特鋼琴奏鳴曲選 |

　　莫札特（W. A. Mozart, 1756-1791），奧地利作曲家。

　　莫札特一生創作了十九首鋼琴奏鳴曲。在這些鋼琴奏鳴曲中，特別是中、後期的作品，能充分反映出他的音樂創作風格及演奏特點。

　　這些作品在演奏技術上要求很嚴格，例如，要求觸鍵靈敏、清

14

晰，顆粒性較強；要求音色圓潤而清澈等等。

　　這些作品都具有較深刻的思想內涵，能表現德奧古典主義時期的音樂文化主流，也能反映出莫札特本人對自由、光明，對真理的追求，以及他對人生採取的樂觀、積極向上的態度。

　　下面節選部分奏鳴曲予以介紹。

✼《第九號鋼琴奏鳴曲》

　　《第九號鋼琴奏鳴曲》作於 1777 年，樂曲分為三個樂章。

　　第一樂章， Allegro con spirito ， 1=D ， 4/4 拍，奏鳴曲式。

　　主題歡快、明朗，朝氣勃勃，積極向上。

例 10

　　副主題柔美、連貫，與主題形成對比。此後，樂曲採用雙手交叉的方法，在不同音區上演奏出一歌唱性的旋律。該旋律在音區上的對比，突出了高低音的音色變化；伴奏的高音聲部雖然只使用二度音程關係的十六分音符，卻能很好地襯托主旋，使這一段音樂充滿睿智與靈氣，表現出一種堅韌頑強與樂觀開朗的精神。

例 11

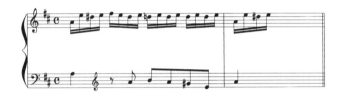

　　展開部的中間部分，左手的伴奏不僅和聲悅耳，根音飽滿有力，更有突出的節奏，將旋律推向高潮，緊接的高音區旋律，音色明亮而輝煌，將人們帶到一種充滿激情，富有青春活力的藝術境界之中。

　　第二樂章，Andantino con espressione，1=G，2/4 拍，回旋曲式。

　　主旋律抒情、柔美，富有歌唱性，表現了一種幽婉寧靜的氣氛。和聲純靜明瞭，具有德奧傳統色彩。第九小節的 A 音運用得巧妙，產生了承前啟後的作用。第九小節的 D 音與第十小節的 D 音相距八度，跳躍自然，更引發出後面的變化段落，使豐富的樂思得以細緻的陳述。

例 12

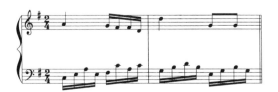

　　第二十七小節 A 音上的裝飾音，對應的是低聲部三度音程構成的旋律，它與主旋律遙遙相應，引人回憶、聯想。緊接著一組七和弦的轉位：E － ♯G － A － ♯C，♮C － D － ♯F － A，A － ♮C － ♯D － ♯F；奇妙的和聲使人驚嘆與欣喜。此段樂曲的高音聲部採用模仿的手法，與低聲部相互輝映，音響色彩明亮、清新，充滿詩意的幻想。

　　第三樂章，Allegro，1 ＝ D，6/8 拍，回旋曲式。

　　這一樂章的音符在莫札特的筆下如「行雲流水」，光彩奪目，顯示出無窮的生命力與魅力。

　　裝飾音與跳音的運用使主題更加靈巧、歡快。表現出一種清純率真的形象。

　　樂曲中的發展手法豐富多樣、精彩巧妙。

　　其一，第四十六小節，音符簡單卻產生動人的音響效果，很有情趣與品味。

例 13

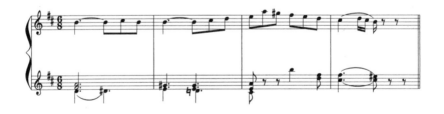

　　上例中第二小節最低音聲部與高音部旋律形成反向進行，序進自然、和聲清晰。

　　其二，第五十七小節，旋律由大跳音程與快速跑句構成，具有器樂音樂特點，華彩而富麗，充滿熱情。表現出一種愉悅幸福的心境。

例 14

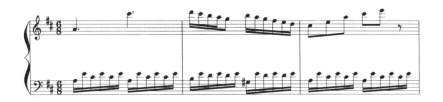

　　其三，第一百二十小節，b 小調。音樂形象風趣、幽默。雙手交替演奏主題，特別是在低音區主題得以深入展開，和聲不斷變化、色彩鮮艷、節奏活躍、音調生動、情緒詼諧、技術精湛、內涵豐富。

例 15

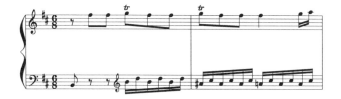

※《第十號鋼琴奏鳴曲》

　　這首奏鳴曲，1778 年作於巴黎。樂曲分為三個樂章，我們僅

介紹第一樂章。

第一樂章, Allegro Moderato , 1=C , 2/4 拍,奏鳴曲式。

呈示部主題歡快、明朗,幾乎是兒童般的天眞純潔、無憂無慮。

例 16

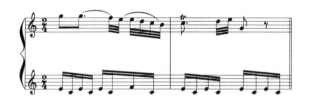

第一小節第二拍的後半拍,低音是 F 音,高音是 E 音,二者構成大七度音程,但聽起來並不覺得十分刺耳,反而產生一種新奇的感覺。

呈示部副主題,十六分音符構成的三連音節奏,產生了流動感,使樂曲更加輕快而富有彈性。

再現部將主、副部主題均在 C 大調上再現。音區與調式的對比,使副部主題更加光彩奪目,栩栩如生。

再現部的結束部分,快速的裝飾音,頓挫的節奏,三十二分音符構成的雙音重複,產生出明亮、晶瑩的音色,使樂曲的結束更加精緻、典雅。

例 17

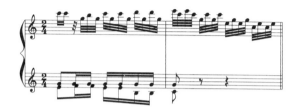

　　這首樂曲看起來簡單，但演奏完美卻不容易，技術與表現均有一定深度。整個作品反映出莫札特的樂觀與積極進取的生活態度。

❋《第十一號鋼琴奏鳴曲》

　　這首奏鳴曲，1778 年作於巴黎，樂曲分為三個樂章，其中第三樂章又被稱為《土耳其進行曲》，深受聽眾喜愛。

　　第一樂章，Andante grazioso，1=A，6/8 拍，自由變奏曲式，由主題及六個變奏曲構成。

　　主題音樂形象純美、清新，旋律具有歌唱性，優美而抒情。音調源於德奧民間音樂，像一首民謠，結構精緻、簡練，且充滿溫馨的幻想與詩意。

　　主題的伴奏聲部層次清晰，音色圓潤，和聲規範，表現了德奧傳統音樂的模式，主題樂曲的前八小節，渲染了一種溫柔而寧靜的氣氛。

音樂欣賞指南

20

例 18

　　六個變奏分別採用音型的變換，旋律的裝飾，調式的對比，演奏法的變化（雙手交叉彈奏），音符時值的提快（使用三十二分音符），以及節拍的改變來完成。

　　第三樂章，Allegretto，1=C，2/4 拍，回旋曲式。樂曲原標記 Alla Turca，意為「土耳其風格」，在音調要展示土耳其軍樂曲的特色。

　　主題 a 小調，具有回音式的音型結構，旋律輕快、明朗，具有詼諧生動的特點，節奏緊張與鬆弛相交替，富有彈性。

　　插部主題在 A 大調上進行，音階式的旋律彷彿是軍樂中的小號，嘹亮高亢，雄壯威武。

例 19

✣《第十二號鋼琴奏鳴曲》

這首奏鳴曲，1778 年作於巴黎。樂曲分為三個樂章，此處僅介紹第三樂章。

第三樂章，Assai Allegro，1=F，6/8 拍，奏鳴曲式。

呈示部主題由低音聲部強有力的主三和弦開始，一聲巨響引出高音區快速的十六分音符構成的跑句，破門而入，給人一種驚喜。又彷彿在寧靜的夜空中，突然劃過一道閃爍的群星，耀眼奪目，急促而過，引人發出感嘆。

例 20

呈示部副主題轉入 c 小調，左手分解和弦不斷變化，如：C — ♭E — G，♯B — D — G，♭E — G — C，D — F — ♭B……等。由於在中音區演奏，所以音色格外嫵媚悅耳，流暢動聽。右手旋律在 ♭E 大調與 c 小調之間起伏流動，音調溫柔委婉，具有迷人的溫情。這一部分的節奏具有圓舞曲三拍子的特點，使人聯想到古典的宮廷舞蹈那種華麗而優雅的氣質。

呈示部的結尾別具新趣，先轉入 C 大調，與前邊的樂曲形成

同主音大小調對比，色彩一下子明亮起來，快速的十六分音符與六度音程模仿下行，構成了歡快的旋律，使樂曲充滿青春的活力與激情，爲樂曲增添了喧鬧而熱烈的氣氛。

例 21

結束句段落，右手從高音區開始，快速的十六分音群組構成的旋律一氣呵成，經過三次音區對比，重複下行至低音區。左手伴奏和聲採用 T － D 的規範序進模式，筆觸精練，產生了剛勁有力的音響效果。表現出一種堅定、樂觀的情緒，表現出作曲家對美好的前途充滿信心。

展開部以 c 小調主和弦開始，七和弦的分解形式層見疊出，音響變化絢麗多彩。

再現部主部主題在 F 大調上呈現，副部主題在 f 小調上呈現，形成同主音大小調的調式色彩對比，音樂形象楚楚動人，旋律音調娓娓動聽，結束句以主三和弦的分解形式構成，旋律輕柔優雅，樂曲在充滿憧憬的情緒中結束。

✲《第十四號鋼琴奏鳴曲》

　　這首奏鳴曲，1784 年作於維也納。樂曲分為三個樂章。這首奏鳴曲篇幅結構宏大，要求有輝煌的技術；作品的思想內容深刻，反映了作曲家對現實生活的真切感受；音樂充滿了戲劇性的對比，旋律起伏延宕，情緒對比鮮明，情感變化豐富：有熱情、有歡快，有悲憤、有抗爭，有徐緩抒情的樂句，也有緊張激烈的段落……，總之，樂曲具有管弦樂隊的氣勢與效果。下面重點介紹第一樂章。

　　第一樂章，Molto Allegro，1=♭E，4/4 拍，奏鳴曲式。

　　呈示部主題堅定有力，主題動機由五個音構成，旋律使用 c 小調主三和弦的分解形式上行，表現出一種悲憤與反抗。第三至四小節的音調溫和和典雅，略帶憂傷，與前句形成對比。緊接出現的是主題動機在 G 大調上呈現，調式的對比，再次強調了主題的反抗精神與威武不屈的精神。

例 22

　　副部主題轉為 ♭E 大調，如兩個人之間的對話，一個柔美抒情，另一個堅定樂觀，樂曲使用交叉彈奏的演奏方式，使兩種音樂

形象更加生動、逼眞。

展開部以 C 大調的號角聲開始,在三連音流動音符的伴奏下,高聲音多次重奏主題動機的轉調形式,音樂表現出一種頑強的拚搏與鬥爭精神。

再現部在 c 小調上呈現主題,三連音的和弦分解形式或音階跑句形式使樂曲充滿戲劇的衝突。結尾部的技巧輝煌;低音與高音八度分解形成三連音節奏,鏗鏘有力,產生巨大的震撼力量,彷彿是在伸張正義,揭露、痛斥黑暗與醜惡,展現了作曲家堅強勇敢、剛直不阿的人格魅力。

例 23

✻《第十六號鋼琴奏鳴曲》

這首奏鳴曲,1788 年作於維也納。樂曲分爲三個樂章,是作曲家註明「爲初學者用的一首小奏鳴曲」。這是莫札特奏鳴曲中最簡單的一首,雖然作於他的晚年,但音樂卻天眞爛漫、童心未泯。樂曲中的不少樂句悅耳動聽、親切感人,深入到孩子們的心靈,使他們終生難忘,終生受益。

第一樂章，Allegro，1=C，4/4 拍，奏鳴曲式。

主題音調明亮、清澈，樂句短小，節奏靈活，一副天眞無邪、純眞可愛的兒童形象。

例 24

副部主題在屬調上出現，明亮、歡快；接下的琶音，音調優美、清新，令人心曠神怡；其寫作手法雖然簡單，音樂卻具有無窮的魅力，充滿幻想與憧憬。

第三樂章，Allegretto，1=C，2/4 拍，回旋曲式。主題簡明、歡快，形象生動、活潑。跳躍的三度音，雙手交替的模仿動機，爲樂曲增添了幾分頑皮、詼諧的情意。

例 25

其它的變換部分，樂句多短小，有兒童音樂語彙的特點。

結束部分，高音聲部是由十六分音符構成的旋律，音調具有器樂音樂特點：音區較寬，音群快速流動；低音聲部由十六分音符構成分解和弦，節奏強勁有力，使整個音樂富有生氣，最後的樂句，具有兒童音樂語彙特點，並在「雄壯而熱烈」的氣氛中結束。

｜貝多芬鋼琴奏鳴曲選｜

貝多芬（L.v. Beethoven, 1770-1827），德國作曲家，貝多芬一生創作了三十二首鋼琴奏鳴曲。他的鋼琴奏鳴曲在他的整個音樂創作中占有重要的地位。他的鋼琴奏鳴曲和交響曲在創作理念與原則有很多相同之處，例如，強調思想性與藝術性相統一，注重內容與形式相結合等等，貝多芬開拓了古典奏鳴曲式的發展部，突出了戲劇性，強調了發展與變化，將奏鳴曲式結構發展至完美的境地，大大地提高了器樂體裁的地位。

在貝多芬鋼琴奏鳴曲中，多數主題音調簡明、易懂，並不深奧。這些音調源於德奧民間音樂，源於生活。貝多芬將這些簡明的主題動機發展爲複雜與廣大的鋼琴奏鳴曲或交響樂，而這些作品卻具有深刻的思想內容和社會意義；歌頌了人類崇高的精神或大自然的博大與深邃。

貝多芬的鋼琴奏鳴曲與他的交響樂作品一樣，絕大多數具有很強的感染力與震撼力，貝多芬曾說：「自由與進步是藝術的目標，如同在整個人生中一樣。」他一生勤於實踐創作，不斷進取，他實

現了自己的諾言。他的鋼琴奏鳴曲及其它作品對 19 世紀歐洲音樂
發展產生了巨大的影響，至今仍有重要的意義。下面僅介紹部分奏
鳴曲的部分樂章。

※《第七號鋼琴奏鳴曲》

　　這首奏鳴曲分爲四個樂章。

　　第一樂章，Presto ， 1=D ， 2/2 拍，奏鳴曲式。

　　呈示部主題堅定有力， D 大調，使用八度演奏顯得剛勁有
力；從低音向高音區的發展具有號召力，主題的後四小節以三和弦
形式出現，音調轉向柔和。

例 26

　　第一副主題轉入 b 小調，旋律抒情優美，略帶憂傷。該主題開
始的三個音 D—#F—D ，在左手分解和弦低音的伴奏下，顯得格
外嫵媚動人，#F 音與低音 #A 音構成小六度音程，增添了悲哀、憂
傷的氣氛。

　　第二副主題轉入 A 大調，旋律變爲明朗、歡暢，帶有青春活
力；表現了青年人激動不安的心情以及對幸福生活的憧憬。

　　樂曲向著更寬的音域發展，高低音遙遙相應，充分發揮了鋼琴音域寬廣的優勢。第六十六小節高音區的旋律柔美、清純，具有無限的魅力，切分的節奏更突出了 B 音的晶瑩明亮，伴奏聲部在中音區只用了 A － #G － #F － E 這四個音階式的關鍵音，卻產生了重要的襯托旋律的作用，使整段樂曲優雅、嫵媚、動人。

例 27

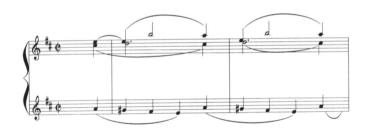

　　樂曲發展變得堅強有力，高聲部的七和弦，與低聲部八度音階下行跳躍，產生了強大的音響效果，表現出一種勇敢、堅韌、頑強的英雄氣概。

　　展開部將主題動機發展、變化。

　　再現部主題重複再現，第一副主題與第二副主題分別在 e 小調與 D 大調上再現。尾聲高音區六度音程構成的和弦音響純美，低音區 G － #F － E － D 幾個固定音模仿像大提琴的演奏，音色圓潤、渾厚，與高音區相呼應，使人感到甜美、親切與溫和。

　　第三樂章， Menuetto, Allegro ， 1=D ， 3/4 拍，歌謠曲式，三聲中部。

第一部分主題 D 大調，3/4 拍。旋律優美、淳樸，情感眞摯。音調富有歌唱性，表現出對美好未來的憧憬。

例 28

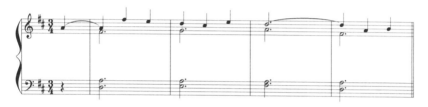

這段音樂雖短，才十六小節，卻給人留下了深刻的印象。這不僅是由於旋律本身音調優美，使人得以享受；更由於旋律的內涵與人們的思想情感產生了強烈的共鳴。貝多芬的音樂常常引起人們心靈的震撼或情感的起伏，並使人們從中得以感化、啓發、純潔與激勵。這就是貝多芬音樂魅力所在。

✳ 《第八號鋼琴奏鳴曲》

這首奏鳴曲又稱爲「悲愴」奏鳴曲，分爲三個樂章。

第一樂章，Grave，1=♭E，8/8 拍，引子，二部歌謠曲式：Allegro di molto e con brio，1=♭E，2/2 拍，奏鳴曲式。

引子從第一至十小節，其中前五小節爲第一部分，第一小節 c 小調主三和弦沉重而壓抑，緊接的 ♯F—A—C—E 構成的七和弦又極度地悲哀；後兩小節模仿第一小節的節奏，使整個引子籠罩在悲愴的氣氛中。

例 29

　　第五至十小節是引子的第二部分。樂曲轉入 ♭E 大調。雖然使用大調式，這時音樂所表現的依舊是悲傷的情緒，像是在哭泣；緊接的低音區八度與和弦，強大而有力，像在悲憤中的反抗。

　　引子這段悲劇音樂十分感人，不僅在鋼琴奏鳴曲中，而且在一切音樂作品中也是突出的。貝多芬是天才的，他非常成功地用音樂將人類悲痛的情感準確地表現出來。

　　第二樂章，Adagio contabile，1=♭A，2/4 拍。

　　主題 ♭A 大調，在中、低音區構成旋律，開始的四個音 C — ♭B — ♭E — ♭D 低沉哀婉，表現出沉思或憂傷的情緒。伴奏聲部節奏舒緩，十六分音符構成的分解和弦和四分音符的低音組合在一起，產生一種安靜的氣氛。

　　樂曲第三至四小節的旋律向上發展，由 C — ♭E — ♭A — ♭B 音構成，表現出對光明、自由的追求與嚮往。

　　在後來樂曲的發展中，多次出現主題音調，彷彿在傾訴無盡的思念與悲痛。中間部轉入 E 大調，音調稍有明朗，但依舊帶有憂傷與哀愁。

樂曲最後結束於寧靜、傷感的氣氛中，結束句的休止符，使小的樂句自然斷開，宛如聲聲嘆息，引人無限深思與感慨。

❖《第十七號鋼琴奏鳴曲》

這首奏鳴曲又稱爲「暴風雨」奏鳴曲，共有三個樂章。

第一樂章，Largo Adagio Allegro，1=F，2/2 拍，奏鳴曲式。

呈示部主題開始由 A 大調主三和弦的分解形式，以 Largo 的速度從容進入。緊接速度轉爲 Allegro，密集的八分音符構成二度音程關係的小音群組，彷彿描寫急促的雨滴，給人一種緊迫感。第六小節速度轉爲 Adagio，緊張的氣氛得以緩和。主題前六小節，採用了 Largo allegro 和 Adagio 三種速度，情緒的起伏很大，顯示了樂曲具有戲劇性的衝突這一特點。

有學生請教貝多芬闡釋此曲，貝多芬答道：「去看看莎士比亞的《暴風雨》。」樂曲第一樂章的一開始就給人以暴風雨的感覺了。

例 30

　　雙手交叉的彈奏以後，副主題出現於高音區，快速的八分音符音群組，採用模仿手法不斷向更高的音區發展，表現出緊張與憂慮的情緒。

　　展開部從第九十七小節開始，採用呈示部中連接段落的材料，在不同的調式上加以發展（D 大調，#F 大調、#f 小調、C 大調等）。伴奏音型由三連音構成，產生一種無窮盡的感覺，主旋律由四小節構成，低音區堅定有力，高音區憂鬱哀怨，最後第一百四十四至一百四十六小節出現 ♭E 音，再現部出現。

　　再現部主題動機後緊接一富有表情的樂句，附點音符與切分音的出現，使樂句的語氣更加生動。

例 31

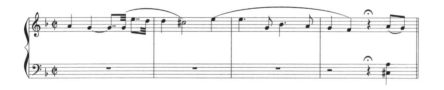

　　再現部將呈示部的材料通過調式變化加以再現，突出了緊迫感與焦慮情緒。

　　整個樂章結構層次清晰，音樂語彙豐富，生動地描寫了暴風雨的自然景象。這個樂章的音樂還歌頌了一種精神，即：在邪惡與黑暗面前，有一種不畏險阻，英勇頑強，奮起搏鬥的精神。

　　第二樂章， Adagio ， 1=♭B ， 3/4 拍，沒有展開部的奏鳴曲

式。

　　這一樂章寫得十分精彩，主旋律色彩明亮，曲調溫柔、高雅、清純，充滿浪漫詩意。

　　♭B 大調主三和弦琶音形式引出高聲部的問句，音調優雅、溫柔。緊接在低音區出現的主、屬和弦形式為答句，音調深沉、穩重。旋律優美而親切，如同絮絮的情思。

例 32

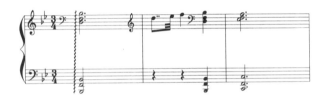

　　中段連接部分，左手伴奏很有特色：使用八度音程分解，三十二分音符構成的三連音節奏，持續了十小節，為樂曲增添了新穎的感覺。

　　副主題音調淳樸、明亮，富有歌唱性，雙附點音符的運用更增加了節奏的律動感。音樂描寫了暴風雨後的寧靜、清新，表現出一種愉悅的心情。

例 33

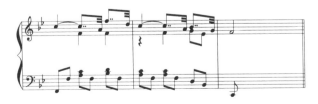

第三樂章， Allegretto ， 1=F ， 3/8 拍，奏鳴曲式。

本樂章最大的特點是從頭至尾都以十六分音符構成流動的旋律。主題 d 小調，使用 A － F － E － D，小小的動機卻發展成三百餘小節，並產生豐富的音響，多彩的調性與多層次變化的力度。

人們隨著流動的音符遐思幻想，充滿無限的歡樂，沉浸在美的享受之中。

音樂進入到第三百三十七至三百四十九小節這一部分時，樂曲的音響明亮而有共鳴，效果奇特，很有魅力，很容易激發人的想像力，使人產生美妙的幻想，領人進入另一純美的藝術境界。

例 34

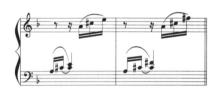

※《第二十一號鋼琴奏鳴曲》

這首奏鳴曲又稱為「黎明」奏鳴曲，這是一首結構複雜，篇幅宏大，技術輝煌，思想深刻的奏鳴曲，共有二個樂章，其中第二樂章前有一單一曲式的篇幅較長的引子。

第一樂章， Allegro conbrio ， 1=C ， 4/4 拍，奏鳴曲式。

呈示部主題以八分音符和弦重複音組成，跳躍的音符給人一種急促與不安的感覺，第四小節高音區流動的音符與節奏，又彷彿是

黎明時的一縷晨光。

例 35

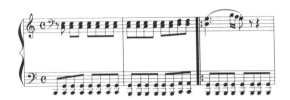

　　主題動機第二次出現時，由十六分音符和弦分解形式構成，快速的音群製造了更加緊張的氣氛，使主題充滿戲劇性。

　　呈示部副主題以 F 大調，dolce e molto legato 的形式出現，由 #G — #F — E — #D — #C 幾音構成，音調雖簡單，卻具有魅力，富有歌唱性，給人一種寧靜、雅緻、安逸的感覺，使人聯想到大自然的黎明時刻，是那樣的清新、寧靜，萬物將沐浴在陽光下，一切生命將從新的一天開始，充滿生機與活力。

　　樂曲出現八分音符三連音與十六音符四音組的音群，節奏加快，樂曲回到緊張、急促的氣氛中。

　　展開部從第九十二小節開始，通過擴張的音程、變化的調式，八分音符三連音與十六分音符四音組的交替來發展主題動機，這部分的演奏技巧複雜，音響輝煌、壯麗。

　　再現部主題在原調（C 大調）上再現，副主題在 A 大調上再現，使音色更加晶瑩、明亮，彷彿人們經歷了黎明前的黑暗，已經見到了曙光，它激勵人們對生命的熱愛，對光明的追求，對生活與

未來充滿信心。

第二樂章，Adagio molto，1=F，6/8 拍，單一曲式；Allegretto Moderato Prestissimo，1=C，2/4，2/2 拍，回旋曲式（也有書將第二樂章的回旋曲部分作爲第三樂章）。

第二樂章前部分是引子，但不同於一般樂曲幾小節或十幾小節的引子，此處的引子二十八小節，主題九小節，其中第三、五小節產生離調，歷經 E 大調、e 小調、B 大調、C 大調，再回到 F 大調。音樂轉調頻繁，色彩絢麗，並結束於 C 大調的屬七和弦的延續，預示著引出規模宏大的音樂段落。

第二樂章的後部分是篇幅龐大的回旋曲，主題 C 大調，旋律明朗、清新，源於波恩地區民歌，主題雖然只由六個音組成（C、D、E、F、G、B），卻魅力無窮，音調優美動聽，氣質高雅淳樸，充滿青春的嫵媚與活力。

例 36

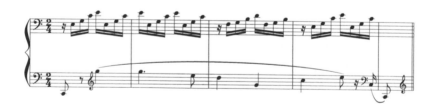

第一插部由十六分音符三連音音群組構成，樂曲充滿了歡快、嬉戲的氣氛。然後是主題第一次再現，由高音區八度音程演奏，主題發展得更加寬闊、開朗、氣勢宏大。第一百六十四小節開始出現

的長達十一小節二十二拍的 G 音上的裝飾音 tr，爲樂曲增添了歡快的氣氛，表現出一種頑強或一種執著的追求精神。

第二插部從第一百七十六小節開始，轉入 1=ᵇE，使用同名小調── c 小調；樂曲採用了八度、十六分音符三連音、和弦、切分音、十六分音符四音組、琶音等各種變換手法，將音樂發展，再次推向高潮。

主題第二次再現，使人重溫過去的美好記憶或時光，隨著 G 音上裝飾音 tr 的出現，引來了結構龐大、技術輝煌、氣勢宏偉壯麗的結束部。

結束部值得一提的是從倒數第六十七小節開始，裝飾音 tr 再次出現，這次創造了長達三十八小節、時值七十六拍的驚人紀錄！樂曲最後在急促、歡快的跳音中結束。

整個樂曲表現了作曲家對自由、幸福、光明的追求，並通過堅韌的努力、艱苦的奮鬥，取得了最終的勝利。

❋《小奏鳴曲》

這是貝多芬專門爲兒童創作的奏鳴曲，分爲二個樂章。這首樂曲結構精緻玲瓏，旋律淳樸感人。許多兒童就是從彈這首樂曲開始認識奏鳴曲式的；同樣也就是這首樂曲以它自己獨特的魅力，吸引了成千上萬的兒童熱愛音樂、熱愛鋼琴，並以此進入音樂殿堂。

第一樂章，Moderato，1=G，4/4 拍，簡單的三段體。

主題 G 大調，旋律優美、明亮，表現出一種純眞、溫和、優雅的氣質。裝飾音精緻靈巧，兩個八分音符構成的分句語氣生動。

例 37

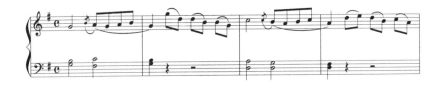

第二樂章，Romance ，1=G ，6/8 拍。

主題旋律輕盈歡快，表現出一種天眞活潑的兒童形象。其中和聲既規範又有特點，如：使用小三和弦（E－G－B）後接成三和弦的轉位（E－G－#C）；使用 C 大調屬七和弦（G－B－D－F），轉調後接 G 大調屬七和弦（D－#F－A－C）。

例 38

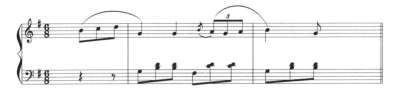

｜蕭邦鋼琴練習曲選｜

蕭邦（F. F. Chopin, 1810-1849），波蘭作曲家、鋼琴家。一生創作了二十七首鋼琴練習曲，這些練習曲不僅具有精湛的技術，更

具有深刻的思想涵義。因而也常作為音樂會上的演奏曲目。

　　從這些作品中我們可以欣賞到蕭邦抒情的、詩一般的浪漫創作風格，也可以瞭解到他內心深處豐富的情感世界，以及他那獨特的典雅與高貴的氣質；從這些作品中還可以挖掘出深刻的思想涵義：對祖國的熱愛，對故鄉的深情，對光明、幸福、愛情的追求等。

❖《練習曲》（Etüden No. 10, Op. 10）

　　這首練習曲 Vivace assai. 1=152 ， 1=bA ， 12/8 拍，三段體曲式。

　　第一部分主題具有器樂音樂特點，流暢、華麗，變化半音多。音調優美、明朗，具有高雅的氣質。主題旋律由兩個一組的八分音符組成韻律，伴奏則由三個八分音符組成韻律，二者交替輝映，產生了極為生動的音響效果。

　　第十八小節通過等音轉調進入中間部分。中間部轉為 E 大調，主題充滿了激情與幻想。彷彿歌頌愛情的神聖與巨大的力量。

例 39

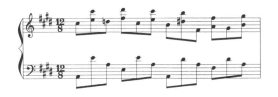

　　（該主題經 bA 大調、 A 大調，以及半音變化，最終回到原

音樂欣賞指南

40

調。）

第三部分是主題再現，其中從再現部的第七小節開始，主音調
逐漸向上起伏（ᵇD － ᵇE － F － ᵗE － F － G），情緒激動，充滿活
力，特別是到第十小節，高八度的 ᵇD 音出現，使樂曲更加嫵媚動
人，充滿了熾熱的激情與愛的喜悅，歌頌了真摯的愛情與幸福的情
感。

❋《練習曲》（Etüden No. 1, Op. 25 ）

這首練習曲又稱《牧羊人的笛子》，作於 1834 年，三段體。蕭
邦對此曲的解釋是：「牧童因暴風雨來襲，避難於安全的洞穴。遠
處風雨大作，牧童卻若無其事地取出笛子，吹出風雅的旋律」。

第一部分，Allegro sostenuto. M. M. d=104-120 ，1=ᵇA ，4/4
拍，主題旋律嫵媚動人、溫柔、優雅，富有詩意。作曲家的筆觸十
分精緻，主旋律在高音區發展。由每個和弦的第一個音組成音調，
悠緩溫和；伴奏聲部在中、低音區由分解和弦組成織體，彷彿要敘
述委婉、纏綿的柔情與無窮美好的意緒。

例 40

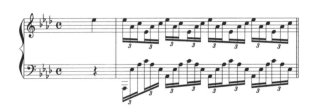

　　中間部分承前面的調式變化音，通過 C 音上的七和弦轉回到
ᵇA 大調，主要音仍在和弦第一音：C － C － ᵇD － C － C － ⁴D
－ ⁴E － F，ᵇE － ᵇE － F － ᵇE － ᵇE － F － G － ᵇA；兩句之間
採用上三度模仿。然後樂曲通過和弦的轉換，調的色彩對比（第二
十五小節轉入 A 大調）將樂曲引入結束部，最後樂曲在 ᵇA 大調琶
音反覆的起伏的音調中結束全曲。

　　整個樂曲如緩緩流動的清泉，帶有夢幻般的特點，充滿甜美的
溫情厚意。

｜李斯特鋼琴練習曲選｜

　　李斯特（F. Liszt, 1811-1886），匈牙利作曲家、鋼琴家。李斯
特創作的鋼琴練習曲主要有《高級演技練習曲》（*Etudes d'execu-
tion transcendante*, 1851）、《帕格尼尼──練習曲》（*Paganini-
Etuden*, 1838），和《音樂會鋼琴練習曲》（1848, 1861-1863）。這些
練習曲在他的整個作品中占重要的地位。

　　這些練習曲不僅技術輝煌，而且具有管弦樂隊般宏大的氣勢與
音響效果。這些練習曲和其它作品一樣，主題鮮明、生動，反映了
他對祖國、對人民、對生活及對大自然的熱愛。李斯特的音樂具有
濃郁的匈牙利民族特色以及匈牙利民族開朗、熱情、奔放等特點。

　　李斯特對音樂的情感表現有著深刻的認識，「音樂體現感情，
但不像藝術中其它表現方式那樣，尤其不像語言藝術那樣強求結合

思想、強求與思想競爭。音樂比展現心靈印象的其它手段有這個優點，並充分利用發揮了這一優勢，使每個內心的衝動不用理性的幫助就能讓人聽見。理性的表現形式太單一，沒有變化，至多只能證實或描寫我們的感情；不能直接傾吐其全部濃郁的內涵，必須求助於形象和比擬，即使如此，也不過大致相近而已。音樂則相反，把感情的表現和濃郁內涵一下子全盤托出，音樂是具體化而能讓人領會的感情實質；音樂可以通過我們的感官來接受，像一支標槍，像一道光束、一滴露珠、一個精靈瀰漫我們的感覺，充滿我們的心靈。」

✳ 《森林之聲》

《森林之聲》（*Waldesrauschen*）（音樂會練習曲兩首之一）出版於 1863 年， Vivace ， 1= bD ， 4/4 拍。

高音區由十六分音符三連音組成伴奏音型，音調明亮、輕盈，彷彿描寫森林中的花草、微風、小溪，一派幽靜、清新的景色。

主旋律由左手演奏，從 bG 音開始，音調具有器樂音樂特點，變化半音多，音域寬，起伏對比突出，表現力豐富，主旋律舒展、優美，富有激情，表現了森林的寬廣、博大，歌頌了大自然的強大生命力。

例 41

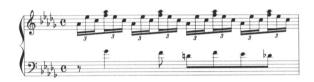

　　這一主題通過各種調式變化，進入發展部，這時音區更加開闊，和聲更加豐富，特別是演奏技術上十分輝煌：快速八度，強有力的和弦，跨度很大的琶音與分解和弦，雙手快速交替演奏出像顫音般的效果……等，這些都生動地描寫了森林的宏偉景觀、磅礡的氣勢。

　　結尾部分樂曲恢復到平靜，主題再現，在寧靜的氣氛中結束。

　　樂曲生動、真實地描繪了森林的景色，旋律優美動聽，音響豐富多彩。樂曲歌頌了大自然的生命力，表現了作曲家熱愛自然、熱愛生活的思想情感。

✳ 《鐘》

　　《鐘》（*La Campanella*）作於 1838 年，Allegretto，1=B，6/8 拍，三段體曲式。

練習曲《鐘》，是帕格尼尼練習曲第三首，樂曲主題源於帕格尼尼《第二小提琴協奏曲》的最後樂章《鐘》。

樂曲雖然是三段體，但基本是由主題、變奏與反覆組成。

樂曲開始在高音區，以八度音程，鮮明的節奏，模仿鐘聲。主題出現，用快速的八度分解跳躍形式，由大姆指演奏主旋律，小姆指演奏高八度的回音，這種演奏方式發出了清脆悅耳的鐘聲音色。

例 42

第二主題增加了三十二分回音式的音符，使樂曲顯得更加活躍，左手同音換指繼續模仿清脆的鐘聲。

樂曲的發展部運用了高難度的技巧，如：用右手 1、3、5 指彈奏 #D 音三個八度的來回跳躍、輪指、同音換指、三十二分快速顫加和弦音、五連音、三十二分音符快速半音階跑句、雙手快速交替半音階跑句、同音八度持續、快速八度和弦……等，樂曲此時的鐘聲已不是清脆而是宏亮了。

結束部分全部採用八度及八度和弦快速演奏，樂曲保持了鐘聲的節奏感，但音響格外雄壯、響亮，最後樂曲在熱情奔放、歡快熱烈的氣氛中結束。

第二章
鋼琴協奏曲

　　協奏曲（Concert, Konzert 德），詞意爲「一致」、「協調」，協奏曲最早起源於 16 世紀初，意思是指由器樂伴奏的聲樂曲，義大利作曲家孟特威爾第（C. Monteverdi, 1567-1643）創作的《牧歌》（第七卷，1619）就題記爲《協奏曲》。

　　17 世紀以後，器樂音樂得到更多的發展，協奏曲的涵義擴大了，包括了「對抗」、「競爭」之意。這時的協奏曲主要有三種形式。

　　大協奏曲：由小組樂器（一般由兩件獨奏樂器組成）與大組樂器（一般由弦樂隊組成）再加上古鋼琴（演奏固定低音作爲和聲）組成。巴哈的《勃蘭登堡協奏曲》（No. 2, No. 4, No. 5）就屬於這類樂曲。

　　獨奏協奏曲：由獨奏樂器與樂隊組成。這種形式由義大利作曲家、小提琴家托瑞里（G. Torelli, 1658-1709）創立，他還確立了協奏曲由「快－慢－快」的三個樂章的形式。義大利作曲家、小提琴家韋瓦第（A. Vivaldi, 1678-1741）創作了大量的獨奏協奏曲，最著名的是小提琴協奏曲《四季》。

　　樂隊協奏曲：強調樂隊中各樂器既獨奏也合奏的形式，巴哈的《勃蘭登堡協奏曲》（No. 3）就屬於這類樂曲。在這首樂曲中，小提琴、中提琴、大提琴與數字低音樂器相互呼應，產生整體的混響效果。

　　古典主義時期，協奏曲發展爲展示獨奏家高超技術的大型管弦樂曲。莫札特確立了近代協奏曲的基本形式，由三個樂章組成：第一樂章奏鳴曲式，雙呈示部，分別由獨奏樂器與樂隊演奏；第二樂

章為慢板樂章；第三樂章回到快板樂章。為展示獨奏家的技巧，通常在第一樂章留出時間，為獨奏者即興演奏華彩樂段。

浪漫主義時期，協奏曲有了更多的改革，例如，孟德爾頌（F. Mendelssohn, 1809-1847）的《小提琴協奏曲》（Op. 64，e 小調）將三個樂章連續演奏，李斯特的《♭E 大調第一鋼琴協奏曲》由單樂章構成。

19 世紀末 20 世紀初，協奏曲的技巧與內涵又有了更多的變化。例如，俄羅斯作曲家拉赫瑪尼諾夫（S. V. Rakhmaninov, 1873-1943）創作著名的《c 小調第二鋼琴協奏曲》（Op. 18）等。下面節選部分鋼琴協奏曲加以介紹。

《d 小調第二十鋼琴協奏曲》

莫札特的《d 小調第二十鋼琴協奏曲》（Piano Concert No. 20, K466）作於 1785 年，分為三個樂章，首演時，莫札特親自擔任鋼琴獨奏。

第一樂章，快板，d 小調，奏鳴曲式。該樂章為雙呈示部。

第一呈示部：主部主題由低音弦樂演奏，旋律小調中♭B、♯C 音，及快速的三連音節奏給人一種黑暗、壓抑的感覺。伴奏聲部由小提琴與中提琴擔任，切分音的節奏，產生一種不安、憂慮的氣氛。

音樂欣賞指南

48

例 43

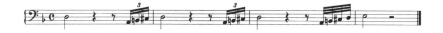

　　連接部將這個主題動機加以發展，情緒愈加激動不安。全體樂隊齊奏，更加強了樂曲的戲劇性與衝突性。

　　副部主題由模仿的樂句組成，由木管組的雙簧管與長笛以問答形式出現。音調雖然柔和，但充滿著憂傷、疑慮與困惑。

例 44

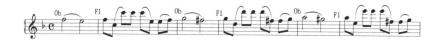

　　第二呈示部由鋼琴獨奏開始，引子旋律富有歌唱性，和聲小調與自然小調相結合，音調悲傷、痛苦，特別是 #C 音，在 D － #C － ♭B，與 E － #C － G － E － ♭B － A 等樂句中增添了悲劇氣氛。

例 45

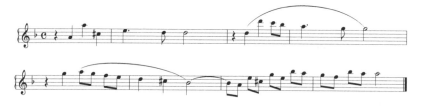

　　副部中鋼琴與樂隊演奏的第二主題轉入 F 大調，這段音樂音調

純美動人，富有歌唱性；結構對稱均衡，富有語氣感，旋律中 ♯F
音運用得巧妙，使樂曲有離調傾向，調式色彩變化使音樂更加動
聽。後邊 D － G － ♭B － D 小三和弦的分解音銜接自然，使旋律
更加舒展並回到主調，樂曲表現了對光明的前途充滿信心與希望。

例 46

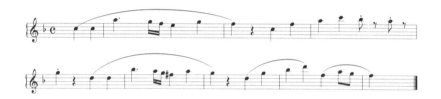

　　展開部運用調式轉換、聲部對比，突出對劇性，加強發展。再
現部強調 d 小調的調式色彩，情緒黯淡、憂傷。最後樂曲在靜謐的
氣氛中結束。

　　樂曲反映了作曲家在現實生活中的困苦與磨難，反映了人生的
艱辛；同時也反映了作曲家身處逆境，仍保持了一種堅強樂觀的精
神。

｜《♭E 大調第五鋼琴協奏曲》｜

　　貝多芬的《♭E 大調第五鋼琴協奏曲》（Piano Concert No. 5, Op.
73, 1809），於 1810 年 12 月在萊比錫首演，由許奈德（J. C.

Schneider, 1786-1853）擔任鋼琴獨奏；於 1812 年在維也納首演，由車爾尼（C. Czerny, 1791-1857）擔任鋼琴獨奏，這首協奏曲是他的鋼琴協奏曲中最輝煌的一首，共有三個樂章。

第一樂章，快板，1=♭E，4/4 拍，奏鳴曲式。

由樂隊與鋼琴奏出強大而震撼的和弦音，表現出一種英雄氣概，像波濤滾滾的大海，氣勢磅礡，奔流向前。

第一主題旋律莊重、沉穩、有力，具有德奧傳統音樂特點，表現出一種剛毅、豪邁的氣質，附點音符與十六分音符的運用更加強了主題的堅定性。

例 47

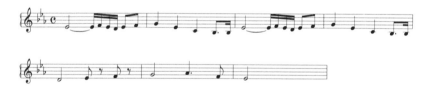

發展部運用對比與統一相結合的方法，使鋼琴與樂隊展開競奏。情緒激昂，音響輝煌。

第三樂章，快板，1=♭E，6/8 拍，回旋曲式。主題歡快、明朗、堅強而剛毅，樂曲透過調式等各種變換方式將主題不斷發展變化。

例 48

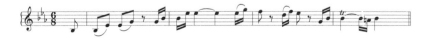

樂曲至結束，一直保持這種歡快、明朗的色彩。

這首協奏曲的思想內涵深刻，表現了「通過鬥爭，獲得勝利」的堅定信念，音樂語彙真摯、生動，情緒飽滿激昂，鋼琴技術精湛，這一切使樂曲具有巨大的感染力與震撼力。

《f 小調第二鋼琴協奏曲》

蕭邦的《f 小調第二鋼琴協奏曲》（Piano Concert No. 2, Op. 21, 1829）是為他的初戀女友而作，蕭邦給友人的信中曾寫到：「這半年來，我幾乎每天晚上都夢到她，但我還是從未跟她交談過半句話，我就是在思念她之中，寫下了我的協奏曲的慢板樂章」。樂曲共分三個樂章。

第一樂章，Maestoso，1=bA，4/4 拍，奏鳴曲式，呈示部第一主題以樂隊合奏的形式開始，f 小調，旋律流暢、抒情，有一定的力度。第二主題由單簧管領奏進入，轉為 bA 大調，旋律優美，語調抒情，雖然是大調式，但略帶憂傷，樂句中 C － bA 與 F － bD 的六度大跳，音響效果柔和，使旋律更加富有魅力。

例 49

　　樂隊演奏後，鋼琴獨奏進入，從高音區的 ᵇD 音經過四個八度到低音 F，以 f 小調式再次演奏第一主題與第二主題。

　　鋼琴在第一樂章充分展示了各種高難度技巧，如：倚音、顫音、五連音、七連音、十九連音、十六分音符快速跑句、雙音半音階式下行等，這些輝煌的技術豐富了樂曲的表現力。

　　第二樂章，Larghetto，1= ᵇA，4/4 拍。

　　前五小節是樂隊與長笛、黑管間答式的樂句，優美的音樂將人引入到寧靜、優雅的氣氛之中。在弦樂柔和的長音伴奏下，鋼琴演奏主題，旋律具有浪漫色彩，充滿眞摯的情感，表現了綿綿的情意與純潔的愛情。

例 50

《ᵇE 大調第一鋼琴協奏曲》

　　李斯特的《ᵇE 大調第一鋼琴協奏曲》（Piano Concert No. 1, 1849），1852 年 2 月在魏瑪宮廷首演，由李斯特擔任鋼琴獨奏，柏遼茲任指揮。樂曲爲單樂章形式，由四個部分組成。

第一部分，Allegro Maestoso，Tempo giusto，1=ᵇE，4/4拍，自由奏鳴曲式。

第一主題由樂隊演奏，全體弦樂以整齊劃一的節奏演奏出果斷、強有力的動機，具有莊重、嚴峻的氣氛；緊接著是全體管樂同樣以一致的節奏（十六分音符與二分音符），及強大的七和弦轉位形式（ᵇD－ᵇE－G）與之呼應，僅前四小節就塑造了一種堅定、豪邁、剛毅，具有英雄氣概的音樂形象。

鋼琴以雙手八度跳躍形式進入，華麗而輝煌，具有熱情奔放的特點。

例 51

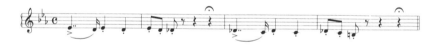

第二主題由單簧管引出，鋼琴與單簧管、小提琴等聲部交織，音調舒展、優美。作曲家使用擴張的手法，使旋律線上下起伏波動，爲樂曲增添了浪漫主義的色彩。

樂隊再次以統一的節奏出現，鋼琴雙八度、快速半音階下行產生了排山倒海的力量，表現出一種博大、宏偉的氣勢。

第一部的結尾部分，主題以 ᵇE 大調再現，鋼琴以華麗的琶音與大管、黑管及長笛的音調交錯輝映，彷彿陽光透過彩色的玻璃，反射出絢麗耀眼的光彩，奇妙動人。

最後樂曲以鋼琴演奏的平行六度音、上行半音階式的跑句，靈巧輕快地結束。

オフオフ

54

第二部分，quasi Adagio，1=B，12/8（4/4）拍。

弦樂組加弱音器。前四小節由低音提琴演奏主題，深沉、舒緩；後四小節由第一小提琴演奏同樣的主題，高音區音色明亮，爲樂曲增添了嫵媚的氣質；鋼琴在左手琶音流水般的伴奏音型下，奏出這一優美、抒情的主題，飽含著愛的柔情與激動。

例52

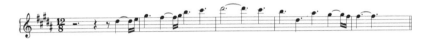

樂曲轉爲 1=C，鋼琴在 G 音上演奏出長達十九小節七十六拍的顫音，左手的分解和弦琶音晶瑩透亮，在這種清新、幽靜的氣氛中，長笛、單簧管、雙簧管順次奏出清純、嫵媚的音調，彷彿表現了對純眞愛情的執著的追求及愛情帶來的愉悅感。

例53

第三部分，Allegretto vivace，1=ᵇE，3/4 拍，相當於諧謔曲的形式。三角鐵以歡快的節奏、清脆的音色引出了弦樂組的演奏。同樣，弦樂組的節奏頓挫有力。

鋼琴進入時，樂譜上標記 Capriccioso Scherzando，鋼琴以「諧謔隨想」的風格演奏，不時地與長笛交錯，音響華麗輝煌。表現了一種華貴、神采飛揚的音樂形象。

經過鋼琴與樂隊的華彩樂段，樂曲進入第四部分，在這一部分中，樂曲綜合了前面的所有素材，速度最後達到急板，樂曲在熱烈、雄壯、歡快的氣氛中結束。

《♭b 小調第一鋼琴協奏曲》

柴可夫斯基（P. I. Tchaikovsky, 1840-1893）的《♭b 小調第一鋼琴協奏曲》（Piano Concert No. 1, Op. 23）作於 1874 年，1875 年 10 月首演，由畢羅（H. v. Bülow, 1830-1894）指揮。樂曲分爲三個樂章。

第一樂章，Allegro non troppo e molto maestoso、Allegro con spirito，1=♭D，3/4 拍，奏鳴曲式。

樂曲開始由四把圓號演奏出強大的號角聲，在鋼琴強而有力的和弦伴奏下，主題由弦樂在 ♭D 大調上演奏，旋律優美、寬闊、舒展，氣勢宏偉、博大、堅強，具有濃郁的俄羅斯風格特色。

例 54

呈示部的主要主題是在 ♭b 小調上出現的，音調源於民間小調，據柴可夫斯基給梅克夫人的信說：「在小俄羅斯，每一個盲丐都唱一模一樣的曲調，迭句也一樣，我把迭句的一部分用在我的協

56

奏曲中。」

例 55

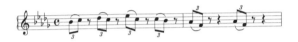

　　副部由兩段抒情樂段組成，第一段由單簧管引出，音調婉轉，情感細膩，彷彿表現了戀人之間的纏綿柔情，揭示了內心深處的激動與不安。

例 56

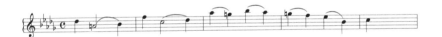

　　第二段抒情旋律，音調向高音區發展，色彩轉向明朗，樂句的劃分靈活，語氣生動；樂曲表現了對愛情的憧憬，對幸福的渴望；情感真摯、深沉，具有強大的感染力與魅力。

例 57

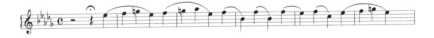

　　第二樂章，Andantino semplice ； Prestissimo ， 1=♭D ， 6/8 拍，三段體。

　　在加弱音器的弦樂撥奏下，長笛演奏出具有牧歌風味的音調，鋼琴的進入加強了對自然景色的描述，歡快的節奏型與華彩的演

奏，猶如起伏浪湧，將樂思層層推進，充滿浪漫的幻想。

　　第三樂章，Allegro con fuoco，1=ᵇD，3/4 拍，回旋奏鳴曲式。

　　樂隊四小節的引子帶來歡快而熱烈的氣氛，鋼琴奏出很有特色的主題，音調源於烏克蘭民歌《來，來，伊凡卡》，相同的節奏與重音突出了民間舞曲風格。

例 58

　　第二主題旋律抒情激昂，這一主題將全曲推向最高潮，音樂的宏偉、遼闊、壯麗給人以深刻的印象與強大的激勵。

例 59

《c 小調第二鋼琴協奏曲》

　　拉赫瑪尼諾夫（S. V. Rachmaninov, 1873-1943）的《c 小調第二鋼琴協奏曲》（Piano Concert No. 2, Op. 18, 1900-1901），1901 年 10 月在莫斯科首演，由他本人擔任鋼琴獨奏，此由於 1905 年獲格

58

林卡獎。拉赫瑪尼諾夫本人於 1939 年再次演奏此曲,由斯托科夫斯基指揮費城管弦樂團協奏,並錄音,樂曲共分三個樂章。

第一樂章, Moderate , 1=♭E , 2/2 拍,奏鳴曲式。

一開始由獨奏鋼琴演奏出一組和弦,低沉渾厚,這是拉赫瑪尼諾夫所喜愛的音響特點,樂曲音響逐漸增強,在鋼琴奏具有鐘聲特點的和弦中,低音旋律為第一主題,由弦樂與單簧管演奏,旋律悠長、深沉,氣息寬廣。

例 60

鋼琴演奏出裝飾音在高音區出現,快速的音群使樂曲更加輕盈與明朗,音樂轉向 ♭E 大調,鋼琴演奏出甜美清澈的第二主題。

例 61

這一主題再次出現時,是由圓號演奏的,明亮與圓潤的音色,悠長而伸展的旋律,使人聯想到俄羅斯廣闊的大草原與森林,瀰漫著大自然散發出的溫馨的花草香。

展開部由木管與中提琴演奏第一主題的變化形式,在此基礎上將音樂推至高潮,並進入再現部,此時弦樂演奏第一主題,鋼琴演奏和弦,二者匯成一股洪流,具有排山倒海之勢,表現出一種波瀾

壯闊、史詩般的宏偉場面。

　　第二樂章， Adagio sostenuto ， 1=E ， 4/4 拍，複三部曲式，加弱音的弦樂與木管組成輕柔的和弦音，鋼琴演奏三連音分解和弦音型，長笛以清澈明亮的音色演奏出動人的樂句，表現對美好生活的憧憬。

例 62

　　後段速度加快，鋼琴演奏出華彩樂段，再現時樂曲又回到原來寧靜優雅的氣氛中，使人彷彿置身於萬籟俱寂的詩情畫意中。

　　第三樂章， Allegro schergando ， 1=ᵇE ， 2/2 拍，回旋奏鳴曲式。

　　第一主題包含了強勁與抒情兩個特點，樂曲發展到全曲最精彩的部分，也就是該樂章的第二主題，由樂隊與鋼琴分別演奏，音調寬廣抒情，充滿激情，具有濃郁的俄羅斯風格。

例 63

　　樂曲在發展中使用了賦格，各聲部此起彼伏，交錯輝映充分展示了第一主題剛毅、頑強的特點，再現的第二主題，通過半音關係轉調（C → ᵇD），及三全音關係轉調（ᵇG → C），大大豐富了樂曲

的調式色彩。結束部速度不斷加快,樂曲在華麗輝煌、雄壯宏偉的
氣氛中結束。

｜《藍色狂想曲》｜

　　蓋希文（G. Gershwin, 1898-1937）的《藍色狂想曲》
（*Rhapsody in Blue*）（鋼琴與樂隊,1924）,是應美國著名爵士樂指
揮保羅‧懷特曼（Paul Whiteman, 1890-1967）之約而作,於 1924
年 2 月在紐約首演,蓋希文親自擔任鋼琴獨奏,由於樂曲的爵士音
調與風格,使聽眾大為興奮與震驚,樂曲結束時,全體聽眾起立鼓
掌,演出獲得了極大的成功。

　　對於這首樂曲,蓋希文曾說:「……在我聽來這樂曲就像是一
個有關美國的萬花筒──有關我們這巨大的溶化爐,我們獨一無二
的民族銳氣,我們的布魯斯,我們的大都市的瘋狂。」

　　樂曲大致可分為三大部分:

　　第一部分,Molto Moderato,1=♭B,4/4 拍。樂曲開始由單
簧管在低音區演奏顫音,音色圓潤,富有彈性,三十二分音符十七
連音將音調上滑兩個八度,直到高音區,緊接的旋律音調中出現降
Ⅶ級音及降Ⅲ級音,展示了布魯斯調式的特徵音。節拍中強調的重
音及各種切分節奏,表現出爵士樂的風格特色。

例 64

　　樂曲第十一小節由單簧管、圓號和薩克斯管演奏出主要主題，這一主題粗獷、剛毅，略帶幾分幽默，其節奏剛勁有力，音調很有特色。降Ⅲ級音、增二度音程（♭E－♯F）及減四度音程使樂曲具有美國黑人民間音樂爵士樂的色彩。主題旋律生動、通俗，具有很強的生命力，在整個樂曲中多次出現。

例 65

　　第十九小節鋼琴從低音區開始演奏，緊接著全體樂隊齊奏樂曲開始時單簧管演奏的音調。樂曲轉入 1=A，鋼琴第一次獨奏長段落的華彩樂段，三連音、切分音，雙手交替等各種方式將樂曲推向高潮。弦樂組與鋼琴的交替像飛奔的火車駛向前方，這段樂曲實際上是轉入 F 大調的。

例 66

在樂隊節奏型的和弦伴奏下，小號演奏出歡快、明亮的主題。

例 67

樂曲發展更加熱烈，小號加弱音器演奏發出幽默而風趣的音色，爵士風格更加突出。全體樂隊整齊劃一的節奏迎來鋼琴第二次獨奏的長段落華彩樂段。其中低音區多次出現爵士音調。

例 68

鋼琴奏出一組溫和的和弦，預示抒情的段落開始。

第二部分，Andantino Moderato con espressione，1=E，4/4拍。

弦樂組演奏出舒展優美的主題，圓號與班鳩琴（Banjo）在旋律的拖拍中奏出上下伏動的二度音程音，充滿爵士色彩。小提琴在高音區獨奏後，全體樂隊再現該主題並與鋼琴交替，相互輝映，產

生了十分輝煌的效果，表現了作曲家對美國民族精神的歌頌。

例 69

　　樂隊加快速度，鋼琴第三次長段落華彩樂段後引出第三部分樂曲。

　　第三部分， Allegro agitato e misterioso 。

　　鋼琴同音換指，樂隊演奏抒情主題的快板形式，隨著力度、調式、節拍的變換，樂曲進入強大的尾聲部分，鋼琴演奏開始的主題，全體樂隊以統一的節奏與鋼琴相呼應作襯托，此時的樂曲氣勢磅礴、情緒激昂，令人振奮，具有巨大的感染力與震撼力，最後樂曲在熱烈而輝煌的氣氛中結束。

第三章
外國鋼琴樂曲

| 《快樂的鐵匠》 |

　　韓德爾（G. F. Handel, 1685-1759）的鋼琴曲——《快樂的鐵匠》（*The harmonious blacksmith*），選自他創作的《古鋼琴組曲》（*Harpsichord Suites*）第一集。第一集由八首組曲（HWV426-433）組成，於 1720 年在倫敦出版，其中第五號爲 E 大調，由前奏曲、阿勒曼舞曲、庫朗舞曲、抒情調與變奏曲組成，最後一部分抒情調與變奏曲又叫《快樂的鐵匠》，由主題與五個變奏組成。

　　樂曲主題旋律明朗、淳樸而優美，音樂形象生動，富有生活氣息。

　　變奏部分通過十六分音符、三連音節奏、力度對比、調式變換、織體改變等方式將主題發展，樂曲表現了一種淳樸、愉悅的情感。

例 70

｜《致愛麗絲》｜

　　貝多芬的鋼琴曲《致愛麗絲》（*Für Elise*）作於 1810 年 4 月 27 日，距今已有一百九十四年的歷史了，但樂曲的旋律優雅、動聽，至今仍受到廣大聽眾的喜愛。

　　樂曲 Poco moto ， 1=C ， 3/8 拍，小回旋曲式（ABACA）。

　　主題 A ，旋律抒情優美，猶如涓涓小溪，清澈、嫵媚，$^\#$D 音與 $^\#$G 音運用巧妙，使樂曲更加委婉、細膩。樂段的後半部分向大調轉化，使情緒更加明朗。其中雙手交替演奏 E 音的八度形式，節奏生動活潑。

例 71

　　第一插部主題 B 在 F 大調上構成，左手伴奏以分解和弦形式構成，節奏富有流動感。高音區旋律發展為三十二分音符的快速樂句，表現出更加歡快的氣氛。

　　主題 A 再現後，第二插部主題 C 在 a 小調上出現，伴奏聲部在低音持續 A 音的跳躍，產生一種不安、焦慮的感覺。三連分解和弦的琶音轉換了原來的情緒，將樂曲帶回到主題 A ，彷彿一股山泉，迂迴前進，終於流入江河。

　　最後主題 A 再現。整個樂曲表現出一種純潔、天眞、可愛活潑的音樂形象。

｜《邀舞》｜

　　韋伯（C. M. v. Weber, 1786-1826）的《邀舞》（*Aufforderung zum Tanz*, Op. 65）作於 1819 年，於 1821 年 6 月在柏林首演，1841 年法國作曲家柏遼茲將此曲改編爲管弦樂曲，樂曲得到廣泛流傳。

　　樂曲由序奏、幾段圓舞曲及尾聲組成，序奏中由大提琴在低音區演奏出優雅而溫和的旋律，像紳士在邀舞；然後由木管組高音樂器以輕柔的力度與音色模仿女士對邀請作了回答，旋律生動，將人物的形態描繪得維妙維肖。

例 72

　　圓舞曲由急速的快板、主三和弦琶音向上的形式開始，在三拍子節奏伴奏下，主旋律輕快、活潑，節奏有斷有連，音調時而平穩，時而起伏，樂曲生動地描繪了優美的舞姿、高貴典雅的氣質、歡騰熱烈的場面。

例 73

　結尾部分，再現開始部分的旋律，樂曲前後呼應，在完美的結構與溫馨的氣氛中結束。

｜《軍隊進行曲》｜

　舒伯特（F. P. Schubert, 1797-1828）的《軍隊進行曲》（*Marche Militaire*, Op. 51-1, D.733-1）作於 1818 年前後，是一首四手聯彈鋼琴曲，四手聯彈鋼琴曲是指兩人在同一架鋼琴上演奏或是兩人分別在兩架鋼琴上演奏。

　樂曲 Allegro vivace，1=D，2/4 拍，要說明的是本曲 Allegro vivace 指急速的快板，但實際演奏速度要慢一些。

　樂曲開始前六小節為前奏，音調明亮，具有軍隊號角及擊鼓的特點。

例 74

　進行曲主題曲三度音程構成，音調明朗、輕鬆，表現了軍人的

70

優越感與自豪感。

例 75

　　樂曲的連接部採用轉調方式： C 大調－ e 小調－ G 大調— A
大調— D 大調。

　　主題在 D 大調上再現後轉入中間部。

　　中間部主題包括兩部分，採用同名大小調轉調手法。

　　第一部分主題抒情，富於歌唱性。

例 76

　　第二部分主題爲 g 小調，音調黯淡；這一部分最後八小節轉回
到 G 大調，轉調手法靈巧、自然。

例 77

《春之歌》

孟德爾頌（F. Mendelssohn, 1809-1847）的《春之歌》（*Frühling slied*, Op. 62-6）作於 1842 年，為鋼琴曲集《無詞歌》第五集（Op. 62）中的第六曲。

樂曲 Allegretto grazioso ， 1=A ， 2/4 拍。

第一部主題流暢、抒情、優美，同時具有器樂音樂特點：變化半音多、音區寬闊，旋律線上下起伏大。樂曲使用了大量的裝飾音，靈巧而快速的音符使樂曲更加精緻、秀麗。

例 78

中段通過和聲、調式的轉換，強調色彩的對比，例如，轉入 E 大調、D 大調；通過模仿來發展樂思，如 #E － #F ，#G － A ，#A － B ；最後通過半音變化回到 A 大調，而這幾個音運用得十分巧妙： D － #D － E － #E － G － #F － B － #C ／ ♮E － ♮D － #G － A － #C － B － #G － E 。

第三部分主題再現，優雅的旋律、清新溫和的風格使人心曠神怡，應值得聽眾注意的是結尾處的分解和弦晶瑩透亮、流暢自然；簡單的幾個音卻具有無窮的魅力，歌頌了春天，歌頌了生命。

例 79

｜蕭邦鋼琴樂曲選｜

✻《夜曲第二首》

夜曲原文 nocturn，源於拉丁文 nox，詞意為「夜神」，英國作曲家菲爾德（J. Field, 1782-1837）創作了這一體裁。蕭邦將這一體裁的形式與內容大大拓寬；加強了戲劇性，充滿了情感的起伏，音調更加華麗、高貴與優雅。

夜曲第二首作於 1830-1831 年間，樂曲 Andante，1=ᵇE，12/8 拍，樂曲主要由三個主題素材構成。

主題 A 音調抒情柔美，富有歌唱性，六度音程（ᵇB－G）、八度音程（C－C）及十度音程（ᵇB－D）的跳躍，倚音與回音等裝飾音，使旋律起伏迴蕩、華麗嫵媚，充滿激情。

例 80

　　該主題在樂曲的發展中還出現了三次，每次均有細膩的變化，彷彿鋼琴家即興演奏出不同的段落。

　　特別值得提出的是作曲家的和聲運用自然巧妙，效果十分成功，低音區根音的轉化清晰、流暢；bE — D — C — F — bB — $^{\natural}B$ — C — $^{\natural}A$ — bB — bE，爲樂曲增添了無窮的魅力。

　　主題 B 與主題 C 以同樣的抒情表現了綿綿的情意，溫馨的氣氛。

　　結束部高音區出現三十二分音符組成的華彩樂段，自由節拍，樂思延伸了，充滿詩情畫意，引人無限遐想。

※《g 小調第一敘事曲》

　　這首樂曲作於 1831-1835 年間，據說是根據波蘭詩人密茨凱維奇（1798-1855）的長詩《康拉德‧華倫洛德》的內容而創作。樂曲描寫了立陶宛的民族英雄華倫洛德爲抗擊敵人，深入虎穴，爲祖國贏得了勝利，但卻被人民誤解而犧牲的悲壯感人的故事。

　　樂曲 Largo ， 1=bB ， 4/4 拍，自由奏鳴曲式。

　　引子八小節，實際上是在 bE 大調上演奏，由低向高跳動的音程，傷感的音調，預示著悲劇的發生。

　　第一主題 Moderato ， 1=bB ， 6/4 音調低沉、憂傷，感人至深。

例 81

　　樂曲速度加快，伴奏織體更加複雜，第五十七小節開始，音調由幾組分解和弦琶音構成，上下起伏的旋律彷彿掀起的波濤，表現出激烈的思緒。由四度音程（C－F）和五度音程（F－C）構成空曠的音響，使樂曲寧靜下來。

　　第二主題 Meno mosso ， 1=♭E ， 6/4 ，旋律優美抒情，扣人心弦。其中 ♭E 音的八度大跳， ♯F 音的運用，三連音接八分音符以及大七度的運用（♭E－F）等，都為樂曲增添了魅力。

例 82

　　這段旋律充滿激情，歌頌了英雄為國獻身的崇高的思想情感與精神境界。

　　樂曲再現第一主題後，第二主題以更加強大的音響再現，表現了對光明、幸福的憧憬，對未來充滿信心。

　　中間樂段歷經華彩，當再次出現第二主題時，五連音在高音區明亮的裝飾音式的旋律，具有濃郁的波蘭音樂特點，展現了蕭邦詩一般抒情的浪漫主義風格。

　　樂曲結束部分為急板，出現十六分音符的快速跑句，強有力的雙八度演奏。最後樂曲在激昂的情緒中結束。

✽ 《幻想即興曲》

　　《幻想即興曲》又稱爲《升 c 小調幻想即興曲》，作於 1834 年，樂曲 Allegro agitato ， 1=E ， 2/2 拍，複三部曲式。

　　第一部分升 c 小調，主題以快速十六分音符組成，上下起伏的音群使旋律格外流暢與華麗。在歡快的情緒中有一段旋律更富有幻想色彩，其旋律音位於每一拍的第一音。

例 83

　　第二部分 Largo ： Moderato cantabile ； 1=ᵇD ， 4/4 拍。左手的主三和弦琶音引出了中間部主題，旋律舒緩、優美，富有歌唱性，表現出對美好理想的憧憬。

例 84

　　第三部分再現第一部分主題，結束部力度逐漸減弱，最後低音區再次出現中間部主題音調，樂曲在寧靜的氣氛中結束。

※《英雄波蘭舞曲》

這首樂曲作於 1842 年，樂曲 Maestoso ， 1=bA ， 3/4 拍，複三部曲式。

序奏十六小節、八度、快速的十六分音符跑句、半音階式的上行、分解和弦，這些方式產生一種不安的情緒。

第一部分主題 A 旋律剛勁有力，低音八度雄渾而有氣勢，表現出一種堅韌頑強的英雄氣質。

例 85

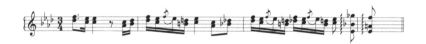

樂曲發展通過和弦，八度，橫跨三個八度音域的音階式跑句等方式，表現出波濤壯闊的戰鬥場面。

中間部分轉入 E 大調，主三和弦琶音演奏六次後，模仿馬蹄聲的節奏型出現並持續十七小節，然後再次出現和弦音。高音區主旋律具有號角特點，音調雄壯有力，表現了騎兵威武、灑脫的形象。

例 86

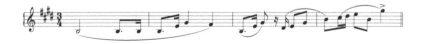

　　第三部分主題 A 再現，情緒激昂，氣勢宏偉，最後樂曲在輝煌的氣氛中結束。樂曲歌頌了波蘭人民的英勇戰鬥與愛國主義的精神。

｜《夢幻曲》｜

　　德國作曲家舒曼（R. Schumann, 1810-1856）的《夢幻曲》（*Träumerei*, Op. 15-7）作於 1838 年，是鋼琴套曲《童年情景》中的第七曲。

　　樂曲 Moderato ， 1=F ， 4/4 拍，三段體。

　　第一段主題旋律抒情、溫和，富有詩意，上行的旋律充滿美好的幻想，下行的旋律自然流暢，富有表情；表現出一種淳樸、善良的音樂形象。

例 87

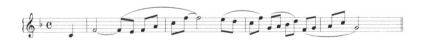

　　中段樂曲通過和聲、織體的對比、變化，將主題發展，特別是模仿性的對位與游離狀的調式，使樂曲顯得格外生動、精緻。

　　結尾部分再現主題，在高音區出現 A 音，音調起伏，然後平靜地結束於 F 大調主音。

樂曲表現了溫和、夢幻般的境界，表達了作者對幸福生活的憧憬，對童年生活的回憶與思念。

｜《匈牙利狂想曲第二首》｜

李斯特的《匈牙利狂想曲第二首》作於 1847 年，是十九首匈牙利狂想曲中流傳最廣的一首。樂曲由兩大部分組成，第一部分 Lassaú ，速度緩慢；第二部 friss ，速度急促。

引子 Lento a capriccio ， 1=E ， 2/4 拍，八小節，帶裝飾音的二分音符與低音伴奏和弦，產生深沉、凝重的音調，把人帶入一種悲壯、壓抑的氣氛之中。

第一部分 Lassan ， Andante mesto ， 1=E ， 2/4 拍。

低音的起句音調悲壯、淒涼，表現匈牙利民族的艱辛與痛苦。在一段由十六分音符構成的快速跑句後，音調轉為明朗，在高音區由三度音程構成的旋律抒情優美，音色明亮，表現了匈牙利民族對光明的追求與渴望。

例 88

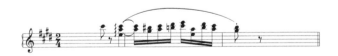

樂曲進入到舞曲的節奏韻律中，附點音符、各種裝飾音、三十

二分音符等使樂曲節奏更富有動力、跳躍感，表現了歡快熱烈的氣氛。

例 89

樂曲再現引子與緩慢的 Lassan 音調，最後結束於 #c 小調主和弦上。

第二部分 Friska ， Vivace ， 1=A ， 2/4 拍。

這一部由各種變換的舞曲音樂構成，每段的旋律與節奏均不相同，充滿特色；音樂描繪了絢麗多彩的舞蹈場面，表現了匈牙利民族樂觀、開朗的性格。

例 90

樂曲的速度加快、力度加強、六度、八度、同音換指、左手八度大跳、長距離快速跑句等展示了精湛的技術。特別是雙手八度半音階模進，將樂曲推至高潮，生動地描寫了歡樂的人群、沸騰的舞蹈場面、一派狂歡的景象，突然音樂轉為輕盈，小調色彩的音調蘊含著縷縷愁緒，使人回首往事，樂曲的結尾 Prestissimo，音樂再現輝煌。

整個樂曲表現了匈牙利民族熱情、豪爽、開朗的性格，頑強、剛毅、堅韌的精神，以及熱愛自由、追求眞理、渴望幸福的理念。

│ 《少女的祈禱》 │

波蘭作曲家邦達婕芙卡（T. Badarczewska, 1834-1861）創作的鋼琴獨奏曲——《少女的祈禱》（*Moditwa Dziewicy*），是一首至今仍受到廣大聽眾喜愛的樂曲。

樂曲 Andante ， 1=ᵇE ， 4/4 拍，主題與變奏的曲式結構。

開始的四小節使用帶裝飾音的八度，以音階下行式的音調，兩組和弦拉開了樂曲的序幕。

主題用三連音分解和弦琶音向上的音調構成。旋律線波動向上，彷彿海風激起的浪花，層層疊疊、晶瑩亮麗。音調清純、明朗、優雅。

例 91

樂曲的變奏通過裝飾音，快速的琶音、高低音區對比，以及雙手交叉形式等方法來發展主題。

樂曲表現了充滿青春活力、天眞、清純、可愛的少女的形象，

也表現了少女對美好未來的憧憬與追求。

｜《四季》曲選｜

　　柴可夫斯基的鋼琴曲集《四季》是應友人貝納德的邀請，爲《文藝》月刊的副刊創作的鋼琴套曲，作於 1876 年。這套樂曲共十二首，與月刊每月刊登的詩篇相配，形成詩曲結合的形式，這十二首詩是描寫一年四季的變化的，分別取名爲：一月——《壁爐邊》，二月——《狂歡節》，三月——《雲雀之歌》，四月——《松雪草》，五月——《白夜》，六月——《船歌》，七月——《割草人之歌》，八月——《收獲》，九月——《狩獵之歌》，十月——《秋之歌》，十一月——《三套馬車》（又稱：《雪橇》），十二月——《聖誕節》。全套鋼琴曲取名爲《四季》。

❈六月——《船歌》（*Bapkapoπa*）

　　曲前附有這樣的詩句：
　　走到岸邊——那裡的波浪啊，
　　將湧來親吻你的雙腳，
　　神秘而憂鬱的星辰，
　　將在我們頭上閃耀。

　　　　　　　　　　　　　——阿·普列謝耶夫
　　樂曲 Andante cantabile ， 1=♭B ， 4/4 拍，複三部曲式。

第一部分 g 小調， 4/4 拍，單三部曲式。

低音聲部輕輕地演奏出 g 小調主三和弦音，其節奏使人聯想到小船划槳的律動。主旋律抒情、委婉；#F 音的出現，增添了憂鬱的色彩。這段樂曲生動地描繪了炎炎夏日，微波泛舟、湖水、森林，一派幽靜的自然景象。

例 92

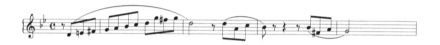

中段第十二小節，樂曲轉向 ♭B 大調，音調明朗、情緒舒展，音樂具有濃郁的俄羅斯民族特色。

例 93

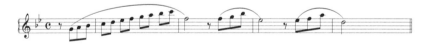

樂曲第二部分轉為 G 大調， 4/4 拍，單二部曲式。

伴奏聲部使用切分節奏型，使樂曲具有流動感，由三度音程組成的旋律淳樸、明亮，具有濃郁的俄羅斯民歌特點。樂曲由原來的憂傷暗淡一變而為歡快明朗，充滿了喜悅之情。

例 94

　　緊接著樂曲改爲 3/4 拍，強大的和弦與八度，拓寬了音樂的表現力，使樂曲更加寬闊、舒展，彷彿在歌頌俄羅斯大自然的博大與宏偉。

例 95

　　其中五度音程（#F－B，D－G）與減五度音程（B－♮F）運用得十分巧妙，突出了樂曲的民族特色與遼闊的感覺。

　　經過幾組轉位的減七和弦，樂曲恢復平靜，第三部分再現第一部分主題，結尾部分最後幾小節低音區切分的節奏與高音區 g 小調主三和弦音交錯輝映，一搖一擺，彷彿小船慢慢划向遠處，引人無限的遐思與聯想。

✽十一月──《雪橇》（*Ha Tpoйke*）

　　別再憂愁地向大道上看，
　　也別匆忙地把馬車追趕。
　　快讓那悒鬱和苦惱，
　　永遠從你心頭消散。

　　　　　　　　　　　　──尼‧涅克拉索夫

　　樂曲 Allegro Moderato ， 1=E ， 4/4 拍，三部曲式。

　　第一部分主題由五聲調式構成，音調明朗、寬闊、空曠，旋律淳樸、動聽，具有濃郁的俄羅斯民族特色。樂曲生動地描寫了俄羅

84

斯嚴冬時節，大雪紛飛，三套雪橇疾馳在廣闊的雪原上。

例96

接下去的左手伴奏改為琶音向上的形式，高音部旋律抒情優
美，感人至深，使人激動，使人浪漫，引人無限遐想。

例97

第二部分主題轉為 G 大調，靈巧的裝飾音，跳躍的和弦，快
速與跳躍的十六分音符，……。生動地描寫了遼闊的雪原、飛舞的
雪花、奔馳的雪橇、清脆的鈴聲、歡快的笑語……。

第三部分轉回 E 大調，主題再見，原來的景色歷歷在目，樂曲
逐步變得輕柔，隨著漸漸消逝的音量，人們心中產生無限的遐想。

| 《致春天》 |

《致春天》（*Til Foråret*）是挪威作曲家葛利格（E. H. Grieg,

85

1843-1907）作於 1884 年，是鋼琴曲集《抒情小品》第三集（Op. 43）的最後一首樂曲。

　　樂曲 Allegro appassionato ， 1=#F ， 6/4 拍，三部曲式。

　　第一部分，開始的兩小節 #F 大調主三和弦，在高音區輕輕奏響，由於使用 #F 大調，所以主三和弦各音全部在黑鍵上演奏，聲音清脆、明亮，彷彿是春之神輕輕敲響大地之門。主旋律的節奏很有特色，富有語氣感，不落俗套，有創新意識。主旋律音調清純、明亮，五聲調式音程（#D － #C － #A － #F）色彩空曠，音響迴蕩，更增添了樂曲的溫柔、高雅的氣質。

例 98

　　中間部分旋律由雙手演奏的八度組成，三和弦作為充實和聲出現在中聲部，音調中出現降VI級與降VII級音，有旋律大調色彩，向小調傾向，表現出深沉、暗淡的情緒。使人聯想到春寒，即使在春天來臨之際，也會出現一股冬天的寒流，但畢竟不是主流，音樂向著高音區發展，八度與和弦結合於一體，形成「春潮」，洶湧澎湃，勢不可擋。

　　第三部分再現第一部分主題，右手演奏八度與和弦，左手配以分解和弦琶音，將音樂推向更加寬廣的境地。最後樂曲以 #F 大調主三和弦分解向上的流動，在寧靜的氣氛中結束。

樂曲描述了大地回春、萬物復甦的景象,表現了春天的強大的生命力,歌頌了大自然的美好與春天的魅力。

｜德布西鋼琴曲選｜

❉ 《阿拉伯風格曲第一首》(*1 ère Arabesque*)

法國作曲家德布西(C. A. Debussy, 1862-1918)的《阿拉伯風格曲第一首》作於 1888 年。 Arabesque 一詞是指一種將人物、神怪、花卉、鳥獸錯綜奇幻地組合於一體的阿拉伯式的彩色圖飾,代表阿拉伯的文化風格特色。

樂曲 Andantino con moto , 1=E , 4/4 拍。

第一部分開始兩小節為引子,雙手交替演奏三連音分解和弦,這兩小節的和聲使用自然調式音階的和弦,顯得別具一格。主題不知不覺地進入,並由三連音構成旋律,音調中有五聲調式色彩,具有東方音樂特點。

例 99

中間段落轉入 A 大調,彈性速度(rubato),但三連音的出現

又使旋律流動起來，其中的五聲調式的旋律彷彿是阿拉伯古老圖飾上的刻紋，彎彎曲曲，很有特色。

　　第三部分樂曲轉回到 E 大調，主旋律再現，三連音的節奏貫穿始終，音調具有細膩、委婉的特色，最後樂曲在寧靜的氣氛中結束。

✲ 《月光》（*Clair de lune*）

　　這首樂曲作於 1890 年，是《貝加莫組曲》之三。作曲家在羅馬留學時，曾去義大利北部地區貝加莫，組曲名便由此產生。

　　樂曲 Andante très expressif ， 1=ᵇD ， 9/8 拍，三部曲式。

　　第一部分主題音調輕盈、內在，音樂語彙自然，彷彿在低吟，9/8 的節拍及二連音運用，十分巧妙，樂曲彷彿描寫了凝固的空間，萬籟無聲。短短的四小節，使人置身於幽靜的朦朧月色之中。

例 100

　　一組和弦使樂曲情緒起伏激盪，彷彿描寫了夜空中雲煙飄逸，月色朦朧的景象。

　　中間段落樂曲加強並活躍起來，左手伴奏的琶音與右手演奏的三度音相互輝映，音樂更加舒展、明朗，增四度音程（♮G — ᵇD）使音調富有特色，有一種月光清冷的感覺。

例 101

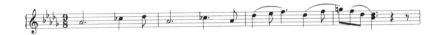

　　第三部分再現第一部分主題，音樂趨向平緩輕弱，最後的琶音音調很有特色，使人回味無窮。

例 102

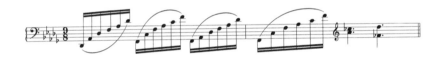

|《草地上的舞蹈》|

　　這是前蘇聯作曲家、鋼琴家卡巴賴夫斯基（D. B. Kabalevsky, 1904-1987）為兒童創作的一首鋼琴曲。

　　樂曲 1=C ， 4/4 拍，二十六小節。

　　前兩小節主三和弦相隔八度輕輕奏響，隨著舞曲的韻律產生，樂曲的主題出現，音調抒情、清脆、明亮。中段樂曲向小調色彩轉化，顯得更加委婉、嫵媚，最後樂曲又回到 C 自然大調。再現的主題音調，比初始的主題更加簡略。E 音與 C 音之間的六度音程，具有濃郁的俄羅斯民族風格，結束句的音調，類似中古調式中

的羅克利亞調式，既自然流暢，又爲樂曲增添了幾分光彩、亮麗。

　　值得一提的是低音的伴奏一直使用自然音構成的各類三和弦，產生了色彩新穎的音響效果，使旋律更加優美動聽。

　　聽著這淳樸動人的旋律，使人聯想：在一望無際的俄羅斯大草原上，一群活潑的少女，頭帶花環，身穿節日盛裝，隨著民間小調翩翩起舞，樂曲眞實地表現了俄羅斯人民幸福的生活與美好的願望。

｜克萊德曼演奏的鋼琴輕音樂曲選｜

＊《童年的回憶》（*Souvenirs d'enfance*）

　　法國作曲家塞內維爾‧圖森創作的《童年的回憶》，又稱《愛的克麗斯汀》，由 A 、 B 、 C 三種素材組合而成。

　　素材 A ， 1＝G ， 6/8+4/8 、 9/8 、 6/8 、 12/8 拍。

　　主題由分解的主三和弦與下屬和弦構成，音調清新、明朗、悅耳。伴奏手法簡練而有特色：採用分解和弦的第二個音與第三個音的順向與逆向進行，例如， G － B － D 爲順向，則 G － D － B 爲逆向，二者連接起來作爲伴奏音型，產生了生動而靈活的伴奏織體，與主題旋律相互輝映，突出了單純、天眞、活潑、可愛的音樂形象。

　　素材 B ， 1＝G ， 12/8 拍。

　　主題由十六分音符分解和弦形式構成，主和弦與屬和弦相互交替，和聲進行自然、淳樸，樂音從高音向中音區流動，旋律歡快，節奏輕巧，彷彿描寫童年那種無憂無慮的美好時光。

　　素材 C， 1=G ， 4/4 拍。

　　主題變得更加舒展，同音的反覆，延長的時值與附點節奏相連，產生出新奇的律動感，使樂曲具有時代特色，樂曲的情緒也由此變得更加開朗、歡快。

　　這首樂曲的音調與伴奏織體雖不複雜，但其旋律悅耳動聽，音樂具有魅力，給人一種甜美、輕鬆、愉悅的感覺。

❋《水邊的阿第麗娜》（*Ballade Pour Adeline*）

　　這首樂曲由塞內維爾作曲。樂曲 Moderato ， 1=C ， 4/4 拍，由引子、素材 A 、 B 及連接部分組曲。

　　引子由兩小節組成，同音反覆的 C 音作基礎，突出了 4 拍子的節奏，同時與高音區分解和弦音結合，模仿出爵士鼓的韻律。

　　素材 A， 1=C， 4/4 拍。

　　主題音調由 E 、 F 、 G 、 A 四個音組成，旋律由附點音符、十六分音符的同音反覆、六度音程和聲等多種元素綜合而成，音調優美，音色明亮，樂曲充滿青春的活力。

　　素材 B， 1=C， 4/4 拍。

　　旋律由左、右手高低音區相互交錯的音調構成，低音剛勁有力，高音靈巧活躍，三十二分音符快速的分解和弦音顯得格外灑脫，樂曲洋溢著青春的激情。

　　整個樂曲是以各種形式重複這兩個素材。樂曲的結尾，旋律輕盈，流水似的琶音，清澈、亮麗；延音和聲、餘音裊裊，引人無限聯想。

✳ 《D 女子》（*Lady Di*）

　　由塞內維爾、博德洛特作曲的《D 女子》又稱《狄姑娘》，樂曲 Allegretto， 1=D， 4/4 拍，三部曲式，由素材 A、B 組合而成。

　　素材 A、 1=D， 4/4 拍。

　　第一句由高音區 A 音，經過四個十六分音符到中音區 A 音，音調歡快、流暢。接下去的旋律具有器樂音樂特點：音域寬、節奏快。特別是第四、五小節的連音，形成了切分的效果，使節奏抑揚頓挫、生動活潑，使樂曲富有動感、具有青春活力。

　　作為中間部分的素材 B，變化半音 $^{\sharp}$C、$^{\sharp}$D 音的出現，加強了音調色彩的對比；高音區八度音的演奏，音色清脆、亮麗，緊接著由三度音構成的旋律，音調柔和、悅耳。低音區 $^{\sharp}$F — E — D — B — A 幾個重音剛勁有力。

　　樂曲第三部分再現素材 A，充滿青春活力，樂曲結束部分的節奏十分精彩：低音區十六分音符與十六分休止符的運用，使伴奏聲部的節奏具有衝力，高音區第二、四拍中最後一個十六分音符作為重音，使樂曲的旋律神采飛揚。樂曲的結尾節奏堅定、果斷，音色亮麗、晶瑩，表現出一種爽快的風格與喜悅的情緒。

第四章
中國鋼琴樂曲

| 《牧童短笛》 |

賀綠汀（1903-1999）的《牧童短笛》作於 1934 年，是美籍俄羅斯著名作曲家亞歷山大‧切列普寧（A. Cherepnin, 1899-1977，又名「齊爾品」）在上海舉辦的「徵求有中國風味之鋼琴曲」的獲獎作品，樂曲 Commodo（舒適地）， 1=C ， 4/4 拍，三段體。

第一段，主題音調歡快明朗，用五聲調式寫成，樂曲採用複調手法，高低音兩個聲部，旋律交替，節奏互補，音樂語彙生動，準確地描寫了小牧童天真爛漫的形象。

從創作特點上看，第一段樂曲中，幾乎每一樂句均結束於 G 徵音上，這種手法既突出了 G 徵調式的功能特點，又展示了濃郁的中華民族風格。

樂曲發展至第十四小節，高聲部向著更高音區發展，低聲部則向反方向發展，兩聲部形成開闊的音區排列，旋律顯得格外舒展、優美，特別是高音區的 D 音，運用巧妙，使樂曲很有神采，表現了江南秀麗的自然景色，以及小牧童歡快的心情。

中間段，轉為 1=G ， Vivace ， 2/4 拍。

裝飾音波音的運用，彷彿是描寫清脆的笛聲，十六分音符快速的跑句與歡快、跳躍的伴奏音型表現了小牧童追逐嬉戲的熱鬧場面。這一段是採用和弦伴奏形式，是主調寫作方式，與第一部分形成對比。

第三段 Tempo primo ， 1=C ， 4/4 拍，樂曲再現第一段旋律，採用複調手法，主旋律中運用十六分音符，使音樂更加流暢、細膩，最後樂曲漸漸弱下來，在 G 徵音上結束，低音伴奏聲部採用五聲調式和弦： G － D － E － G，突出了民族特色。

《捉迷藏》

丁善德（1911-1995）之《捉迷藏》選自他創作的兒童鋼琴組曲──《快樂的節日》。

樂曲 Scherzando ， 1=A ， 4/4 拍，三段體曲式。

第一部分，主題明朗、歡快，伴奏織體簡明，由五度音程及三度音程構成，跳音的彈奏增添了歡快的氣氛，表現兒童遊戲的熱鬧場面。

這一部分樂曲使用 A 宮調式，即由 A 、 B 、 #C 、 E 、 #F 、 A 這幾個音構成旋律音調。由於 A 宮調式在鋼琴上觸及黑鍵，音色顯得格外亮麗，很好地展示了兒童捉迷藏時活潑、可愛的形象。

中間部分， Meno mosso ， 1=B ， 4/4 拍。樂曲轉爲 B 大調，旋律抒情，節奏舒緩，與第一部在風格上形成對比。音調使用五聲調式音階，所以旋律幾乎全在黑鍵上演奏，音色格外晶瑩。

第三部分， Tempo primo ， 1=A ， 4/4 拍，第一部分主題再現，最後樂曲重複、模仿三音組動機，並在歡快熱烈的氣氛中結束全曲。

| 《平湖秋月》 |

《平湖秋月》是陳培勛（1921- ）根據粵曲改編的一首非常動人的樂曲。

樂曲 lento， 1=bD， 4/4 拍，樂曲由引子、二段體及尾聲構成。

引子由三十二分音符、二度音程的旋律音組成，平穩的旋律彷彿描寫了湖水清漪，月色朦朧，主題就在這種伴奏的氣氛中柔和地進入，音調優美、抒情、淡雅，旋律中的Ⅶ級音（固定調是 C 音，首調簡譜是 B 音）用得很有神采，具有濃郁的粵曲特色，十分委婉、嬌媚。

接下去的旋律，在調式方面更加擴寬，除了用五聲調式的骨幹音外，還多次引用了偏音：變宮（簡譜中的 B 音）及清角（簡譜中的 F 音），使樂曲的旋律更加柔美、生動。

前八小節（不包括引子一·五小節）是樂曲的第一部分，音調嫻靜恬雅，描寫了迷人的月色，輕拂的微風和浮動的湖水。

第二部分由左手在低音區演奏主旋律，右手在高音區彈奏琶音式的跑句，樂曲的情緒轉為激動，彷彿是文人的觸景生情、感慨萬千，特別是中後部分，樂曲的力度加強，九連音、七連音及五聲調式琶音的運用，將樂曲發展至更為寬闊、宏偉的境地，生動地描寫了人的情感起伏，猶如波濤翻浪，十分激烈，開拓了標題的表層涵

義。

　　結尾部分音樂恢復平靜，裝飾音顫音的演奏，三十二分音符的流動的跑句，將樂曲帶回到開始時的寧靜與清雅的氣氛中，最後樂曲在主音上輕輕敲擊作結束，迴音延續，引人無限遐思。

｜《梅花三弄》｜

　　這首樂曲是王建中（1935- ）根據我國同名古琴曲改編而成。最早記載這首琴曲曲譜的古琴曲集是明代琴譜《神奇秘譜》。三弄是我國古代音樂中的一種曲式方法，表示一個主題出現三次，由於樂曲內容是描寫梅花的，所以此曲又叫《梅花三弄》。

　　樂曲 1=F ， 2/4 拍，由引子、 A 、 B 兩部分素材及結尾組成。

　　引子：裝飾音倚音用低音八度演奏，右手的和弦由純四度、小二度疊置而成。樂曲節奏舒緩，音調主要在中、低音區，給人一種幽靜、飄逸的氣氛。

　　第一部分素材，主題出現，音調由五聲音階調式組成，旋律優雅。左手伴奏由三和弦的琶音及高音區的五度音程構成，營造出一種空曠、輕盈的氣氛，使主題顯得更加清新、亮麗，彷彿歌頌了梅花的端莊、清純、俏麗的形象。

例 103

　　這一主題第二次出現時是在中音區，由左手演奏，右手以快速
跳躍的十六分音符、四度音程構成的和弦音作為伴奏，伴奏音群在
高音區靈巧輕盈，彷彿描寫了冬天飛舞跳躍的雪花，樂曲表現了梅
花不畏嚴寒，傲然挺立的形象。

　　這一主題第三次出現，樂曲轉入 1=E ，在鋼琴的極高音區，
音色尖亮；左手的伴奏用快速的三十二分音符、七連音、十二連
音、二十連音等華彩音型，加強了樂曲的表現力，歌頌了一種不屈
不撓的精神。

　　樂曲的第二部分素材與主題形成對比，音調更加拓寬，顯得剛
勁、有力，樂曲是通過轉調、快速的十六分音符、八度、和弦、琶
音等手法來發展變化的，起伏的音樂、頌詠的風格，使人對梅花這
一主題思緒萬千，聯想翩翩。

　　結尾部分音調、織體簡明，節奏舒緩，最後一句再現第一部分
主題，用純四度音程構成；左手伴奏用純五度音程，二者相互重
疊、輝映，產生一種空曠、寧靜的氣氛，彷彿給人留有思考的餘
地，感悟梅花的神韻與風采。

第二篇

交響樂、管弦樂及室內樂作品

第五章

交響樂與交響詩

　　西方交響音樂發展至今已有幾百年的歷史，歷經古典、浪漫主
義、印象派與民族樂派等不同歷史時期，幾乎所有著名的作曲家都
創作過交響樂或管弦樂作品，其中僅經典作品就有幾百餘部，本書
由於篇幅有限，在此僅介紹部分作品。

　　交響樂（symphony）是器樂體裁的一種，是由管弦樂隊演奏
的大型套曲。交響樂一般由四個樂章組成：第一樂章快板，採用奏
鳴曲式；第二樂章速度徐緩，採用二部曲式或三部曲式；第三樂章
速度中庸或稍快，採用小步舞曲或詼諧曲形式；第四樂章急板，採
用回旋曲式或奏鳴曲式。

　　交響詩（symphonic poem）是李斯特於 1854 年創作《塔索》
時首創的，屬於標題音樂的一種，其結構特點是單樂章的管弦樂作
品，內容是圍繞標題而展開的，樂曲常充滿詩情畫意。

　　本章主要介紹 20 世紀以前的幾部交響樂和交響詩的部分樂
章。

｜《第一百交響曲（軍隊）》｜

　　海頓的《第一百交響曲（軍隊）》（*Symphony No. 100 "Mili-*
tary"），作於 1793-1794 年，此時海頓已六十一歲，但整個交響曲
卻充滿活力，音樂語彙生動，富有朝氣；樂曲充分展示了海頓的創
作才華與睿智。

　　樂曲共有四個樂章：第一樂章 G 大調，奏鳴曲式；第二樂章

稍快的快板，C 大調，三段體曲式；第三樂章中板，G 大調，小步舞曲；第四樂章急板，G 大調，奏鳴曲式。這首交響曲於 1794 年 3 月在倫敦漢諾威廣場音樂廳首演，獲得好評，至今仍盛譽不衰。

第一樂章 Adagio ， Allegro ： 1=G ， 2/2 拍，奏鳴曲式。

樂曲開始是慢板的序奏，主題莊重、溫和、典雅，由第一小提琴演奏。第一樂句的間歇，由第二小提琴與中提琴像答句般的呼應，使樂曲的表現更加完美。第十四小節全體樂隊同時進入，力度逐漸加強，由 ff 至 fz ，產生一種雄壯的氣勢，引子最後結束於 G 大調的屬和弦，這時定音鼓的滾奏產生了強大的震撼力。

例 104

呈示部主部主題（第一主題）轉入小快板，由長笛與雙簧管共同演奏，八小節之後，由小提琴以柔美的音色重複這一主題，該主題歡快明朗，表現出一種喜悅的心情。

例 105

　　樂曲在這一主題上發展,至第四十九小節時,由第一小提琴演奏八分音符構成的音群組,樂隊其它樂器均採用統一的節奏爲之伴奏,配器效果十分輝煌。

　　呈示部副部主題(第二主題)轉爲 D 大調,伴奏聲部的節奏更加緊湊。至第一百四十一小節全體樂隊的齊奏產生了強大的震撼力量。

例 106

　　發展部樂曲轉爲 ♭B 大調,主要是將第二主題加以發展。

　　再現部將第一、二主題在 G 大調上再現,第二百七十八小節時,第一小提琴所演奏的旋律充滿生機與活力,反映了海頓在創作上的睿智。樂曲最後在雄壯而熱烈的氣氛中結束。

例 107

　　僅從第一樂章,我們就可瞭解海頓的創作風格:旋律典雅、結構嚴謹、層次清晰、邏輯性強、配器精緻,以及理智的情感表現。

｜《第四十交響曲》｜

　　莫札特的 g 小調《第四十交響曲》完成於 1788 年 7 月 25 日，是屬於莫札特的晚期作品。

　　交響曲共有四個樂章，第一樂章 Allegro Moderato ， g 小調，4/4 拍，奏鳴曲式；第二樂章 Andante ， ♭E 大調， 6/8 拍，奏鳴曲式；第三樂章 Menuetto Allegro ， g 小調， 3/4 拍，小步舞曲；第四樂章 Allegro assai ， g 小調， 4/4 拍，奏鳴曲式。其中三個樂章採用奏鳴曲式。

　　第一樂章， Allegro Moderato ， 1=♭B ， 4/4 拍，奏鳴曲式。

　　第一小節前三拍由中提琴輕輕地演奏出和弦，有一種悸動不安的感覺。小提琴奏出呈示部第一主題，採用 g 小調式，旋律流暢，八分音符短小的分句，自然地流露出焦慮、痛苦、悲哀的感情色彩，其中六度音程的上行跳進（D － B ， C － A），又具有一種頑強抗爭的精神，緊接的增二度音程（固定調 #F － ♭E）顯示了 g 和聲小調的色彩，為樂曲增添了憂鬱的氣氛。

例 108

　　這一主題向前發展，轉向 ♭B 大調，由小提琴演奏的四分音符跳音堅定有力，由八分音符組成的重複樂句，又表現出一種不屈不撓的精神。

例 109

　　第二主題由小提琴演奏，雖然轉入 ♭B 大調，但變化半音多，音調依然憂鬱。

　　呈示部的結束部分，小提琴在 ♭B 大調的主和弦與屬和弦的分解形式構成的音調上演奏，和聲形成 Ｔ－Ｄ 的進行，樂隊以整齊劃一的節奏給主旋律以強大的支持，產生巨大的震撼力。

　　展開部由兩個尖銳的和弦果斷地演奏開始，這一部分主要通過調式、和聲、模仿，將第一主題發展變化。木管組長笛與雙簧管交替演奏的半音階下行音調，輕盈委婉，在這種幽靜的氣氛中引發出再現部。

　　再現部在 g 小調上再現第一主題，通過變化半音將第一主題的後部分發展為 ♭E 大調，並不斷地通過轉調、模仿的方法將樂曲發展。第二主題在 g 小調上出現，樂曲呈示部的結尾由 g 小調的主和弦（G－♭B－D）與屬和弦（D－♯F－A）交替，全體樂隊整齊的節奏強而有力地結束。展示出一種巨大的悲憤。

　　從莫札特這部交響曲的第一樂章，我們可以瞭解到他的情感世

界與創作風格,聽其聲如見其人。從莫札特的音樂中,我們可以想像出他當年的困苦處境,其遭遇及巨大的悲痛,但同時我們也可以瞭解他的人生哲學,在困難面前,他沒有屈從,而是表現出頑強的鬥爭意識,以及積極進取、堅定樂觀的生活態度。

　　莫札特的創作才華橫溢,充滿靈氣,他的旋律優美動人,富有歌唱性。他的音樂語彙雖然是高雅的,但同時又是貼切生活的,因此他的音樂有一種親切的魅力,他的作品思想深刻,音樂概括性強,反映了事物發展的客觀規律,所以至今聽起來,未使我們感到相距甚遠。

┃《第六交響曲(田園)》┃

　　貝多芬的《第六交響曲(田園)》(*Symphony No. 6, Op. 68*),作於 1807-1808 年。於 1808 年 12 月在維也納首演,此時貝多芬已完全失聰,但他仍擔任了首演的指揮,樂曲 F 大調,由五個樂章組成。

✻第一樂章——到達鄉村時的愉快感受

　　Allegro ma non troppo , 1=F , 2/4 拍,奏鳴曲式。

　　樂曲開始由第一小提琴演奏出四小節的主題動機,音調溫和、輕盈。小提琴接著演奏一固定音型、靈巧,含有半音,這一音型重複九小節,單簧管、長笛再次演奏主題動機清脆而明亮,使人聯想

到大自然的清新與純潔。

例 110

　　樂曲向前發展，歡快的十六分音符，協和的三度音程，木管組整齊的三連音，弦樂與水管的交替等，產生了十分動人的音響效果，給人一種抒情、美好、閒逸、暢達的感覺。

　　第二主題以分解和弦的形式在 C 大調上演奏，旋律柔和、優雅、清新、感人。這一主題分別由第二小提琴、大提琴在不同音區上演奏，形成高低層次的清晰的對比，效果突出，產生一種寬闊的感覺，表現了大自然的博大，以及作曲家到鄉村時愉悅、豁達的心情。

✻第二樂章──溪畔小景

　　Andante molto mosso ， 1=ᵇB ， 12/8 拍。

　　樂曲由弦樂組及圓號開始演奏，在第二小提琴、中提琴、大提琴八分音符的伴奏下，第一小提琴演奏出帶裝飾音的，如歌般的第一主題旋律。弦樂組伴奏速度加快，由原來的八分音符變成十六分音符；在這種音型伴奏下，木管組單簧管與大管以八度音程形式演奏第一主題，這兩種樂器八度音程音響效果生動，有自然界山谷迴響的感覺。

例 111

　　在長笛優美柔和的旋律引導下，由大管在低音區演奏出淳樸、渾厚、優雅的第二主題，大管本身演奏的裝飾音，以及第二小提琴演奏的裝飾音生動、靈氣，彷彿小溪中濺起的浪花，晶瑩、透亮。

例 112

　　弦樂組重複這一主題，音樂更加明亮、開闊，後邊的樂曲篇幅較長，通過轉調、分解和弦、琶音等各種手法來展現第一與第二主題的。樂曲至第一百三十小節時，長笛演奏裝飾音顫音，雙簧管附點音符引出單簧管模仿布穀鳥的叫聲（E－C）。音樂形象生動，人們彷彿置身於森林、小溪旁，草綠花香、鳥鳴啁啾，使人心曠神怡。

110

例 113

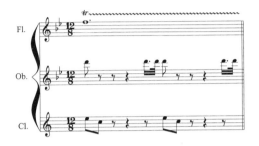

❋ 第三樂章──鄉民歡樂的集會

Allegro ， 1=F ， 3/4 拍。

樂曲由弦樂演奏的跳音、三拍子圓舞曲的節奏開始，長笛在高音區演奏出明快歡樂的主題。雖然是 F 調記譜，但實際長笛是在 D 大調上演奏。

例 114

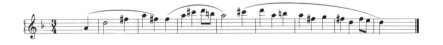

第五十三小節全體木管組、弦樂組與圓號在不同的音區齊奏開始時的主題，氣勢磅礡；聲勢浩大，展示出大自然的一種偉大的力量。

例 115

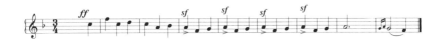

　　樂曲再現前邊的素材，在不終止的情況下，轉入第四樂章。

※ 第四樂章——雷聲、暴風雨

　　Allegro，1=ᵇA，4/4 拍。

　　大提琴與貝斯演奏震音，第二小提琴演奏出跳動的變化半音，第一小提琴演奏減五度音程（首調 E － ᵇB）及減七度音程（首調 #F － ᵇE），氣氛緊張、陰暗。

例 116

　　定音鼓滾奏的聲音模仿是遠遠的雷聲。大提琴的五連音在低音區增添沉悶、昏暗的氣氛。低音大貝斯演奏十六分音符由弱到強，模仿天空烏雲密布，隨著定音鼓的一聲巨響，緊接樂隊的又一聲巨響，暴風雨來臨，小提琴變化的跳音，形象生動地描寫了風雨交加的情景。

　　這裡值得一提的是，即使在這樣的惡劣條件下，貝多芬所讚揚

的那種堅韌、頑強、不屈的精神再次出現。

例 117

通過鬥爭，迎向光明，樂曲最後的幾個音由長笛演奏，dolce，實際是在 C 調上演奏，音調清純、亮麗。

例 118

※第五樂章──牧歌：暴風雨過後愉快和感恩的情緒

Allegretto， 1=F， 6/8 拍。

單簧管、圓號演奏出優美而柔和的音調，第一小提琴在輕柔的伴奏聲中演奏淳樸、悠揚的主題。

例 119

樂曲從這一主題出發，歷經各種變化，模仿描寫了雨後大自然的各種景色，至第一百二十五小節時，由第二小提琴演奏十六分音

符組成的旋律，第一小提琴用 Stacc 跳音演奏，輕巧、秀麗，表現出雨過天晴時的愉悅心情。

例 120

第二百二十五小節後，低音大貝斯奏出分解和弦的上行琶音，在樂隊的和聲伴奏下，顯得格外莊重、雄偉，給人一種博大的感覺。

樂曲最後由第一小提琴、第二小提琴、中提琴與大提琴，依次地演奏同一音調，樂曲在飽滿的和弦中結束。

通過這部交響曲，我們感受到了大自然的美好、博大與深邃；同時對這部交響曲的主要風格特點也略有領會。

整部交響曲的旋律音調淳樸、優美、流暢，音樂語彙真實、生動，並且貼切生活，音樂表情親切、莊重、典雅與豁達。作品有思想深度，表現出一種不懼黑暗與困難，通過鬥爭，迎向光明，取得勝利的思想理念，並歌頌了這一崇高的精神與追求。

樂曲的配器技法精湛，各樂器能充分展示特長，且綜合的音響效果完美，為交響樂增添了無窮的魅力。

《第八交響曲（未完成）》

舒伯特的《第八交響曲（未完成）》(*Symphony No. 8* "*Unvollendete*") 作於 1822 年，首演於 1865 年 12 月，由兩個樂章組成。

第一樂章，Allegro Moderato，1=D，3/4 拍，為較簡單的奏鳴曲式。

樂曲開始由大提琴和貝斯在低音區奏出緩慢、低沉、憂傷的旋律，彷彿從內心深處發出的呻吟，小提琴在高音區奏出十六分音符的動盪的伴奏音型，單簧與雙簧管奏出柔弱與憂鬱的第一主題。

例 121

圓號在第一樂句結尾時給予回應，樂曲的音量漸強，至第三十五小節最後半拍開始以 ff 的力度奏響和弦，表現出憤怒與反抗。大管與圓號的長持續音，引出了第二主題，這一主題由大提琴在 G 大調上演奏。單簧管與中提琴以切分的伴奏音型，突出了樂曲的律動感。

例 122

　　要說明的是寫 1=D ，是按總譜調號寫的，但這段樂曲實際是
G 大調。

　　樂曲發展至第七十三小節，中提琴與大提琴形成一組，與第
一、二小提琴組構成模仿，配合木管組與銅管組聲部的支持，產生
震撼的效果，第二主題繼續向前發展，呈示部最後在弦樂的撥奏聲
中結束。

　　發展部由第一、二小提琴演奏的悲哀的音調開始，其中 B 與
#A 音形成的小二度，增加了悲傷的氣氛。樂曲至第一百四十二小
節的齊奏，用 f_z 的力度，全體樂隊奏出的吶喊與伸冤聲，表現了巨
大的悲痛。緊接弦樂組震音演奏的下行音調，及木管組接應的切分
節奏，又彷彿是哭喊後的呻吟。

例 123

　　這裡要說明的是，這段總譜用 1=D 記譜，但實際上是變調樂

116

段，這一樂句經過兩次模仿後，進入由弦樂組以十六分音符演奏的快速樂句，樂曲轉向激昂。第一百八十五小節，小號與圓號奏出突出的節奏型，表現出一種堅強、反抗的精神。

第一百九十八小節，樂隊由 pp 力度，經 cresc，至第二百零二小節的 ff 力度，產生了極鮮明的對比，由弦樂演奏的三十二分音符組成的裝飾音，節奏整齊有力，音調呈大調色彩，表現出一種不屈的精神與堅定的信念。

再現部在 b 小調上再現第一主題，經發展，在 D 大調上再現第二主題，最後樂曲在 b 小調主三和弦上結束。

僅從第一樂章，就可以看出舒伯特的作品具有浪漫主義的風格特色。

作品真實地、無保留地表達了作曲家的情感；而且對情感的起伏描寫得十分細膩、生動。

作品的內涵豐富，反映了人生的坎坷閱歷，在困境中的抗爭，對光明、幸福的渴望與追求。主題思想是積極的。

樂曲的旋律優美感人，具有很強的抒情性與浪漫色彩。作品的配器效果好，產生了強大的震撼力與感染力。

｜《沃爾塔瓦河》｜

捷克作曲家斯梅塔納（B. Smetana, 1824-1884）的標題交響詩套由《我的祖國》作於 1874-1879 年間，1882 年在布拉格首演。

全曲包括六首樂曲：《維謝格拉德》、《沃爾塔瓦河》、《沙爾卡》、《捷克的田野和森林》、《塔波爾》與《布朗尼克》。六個樂章各自獨立又相互聯繫，展示了捷克的民族歷史、自然風景與風俗人情。

✼ 第二曲——《沃爾塔瓦河》(*Vltava*)

樂曲 Allegro comodo，non agitato，1=G，6/8 拍。

關於這段樂曲，斯梅塔納解釋說：「沃爾塔瓦河有兩個源頭，水遇岩石發出快活的聲音，受陽光照射而發出光輝。河床漸漸寬闊，兩岸傳來狩獵的號角及鄉村舞蹈的回聲——陽光、妖精的舞蹈。流水轉入聖‧約翰峽谷，河水拍打著岸邊岩石，水花飛濺，河水徐緩流入的布拉格，向古色古香的維謝赫拉德打著招呼。」

樂曲開始在豎琴與第一、二小提琴的撥奏下，長笛演奏出十六分音符流暢的小調式音調，描寫了沃爾塔瓦河的第一源頭。緊接著由長笛、單簧管交替演奏的，音調具有大調色彩的旋律描寫了沃爾塔瓦河的第二源頭。

樂曲發展更加寬闊，長笛演奏的六度音程與單簧管演奏的二度音程融合於一體，中提琴與大提琴在中低音聲部重複流水的音型，模仿描寫了流水不斷匯合，河床逐漸加寬，瑰麗而端莊的沃爾塔瓦河出現了——第一主題由小提琴主奏，旋律抒情優美，富有流動感。

例 124

第三樂句向大調轉化，明朗而歡快的音調，模仿描寫了河水奔騰、滾滾向前，充滿了強大的活力與朝氣。

例 125

樂曲發展得更加寬廣，第一主題再現後，圓號演奏，開始了森中狩獵的場面，第一、二小提琴交替演奏的快速的十六分音符，襯托了圓號主題的發展，彷彿是獵號聲在森林中穿梭、迴盪。樂曲的氣氛發展得更加熱烈，直至小提琴與中提琴的四連音與二連音的弱奏，這部分才結束，同時，預示鄉村婚禮的場面開始。

樂曲《鄉村婚禮》部分，L'istesso Tempo，ma Moderato，1=G，2/4 拍。

四個八分音符的跳音開始了鄉村婚禮的舞蹈場面，旋律歡快，節奏突出。隨著捷克民間舞曲波爾卡的音調，農民們盡情歡樂，慶祝婚禮。

例 126

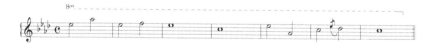

　　這一歡快熱烈的舞蹈場面一直持續到最後，大提琴與貝斯在低音區演奏出輕盈的 G 音跳音，大管演奏 G － ♭B 小三度音程，音樂轉入 ♭A 大調，掀起了新的一頁。

　　樂曲《月亮，水仙的舞蹈》部分，L'istesso Tempo，1=♭A，4/4 拍，在長笛滾動的音型伴奏下，由第一小提琴演奏出優雅動人的旋律，豎琴在樂句的結束部分加以和弦與琶音，爲樂曲增添了無窮的魅力。

例 127

　　樂曲再現主題並轉回 1=G 調，長笛快速的十六分音符演奏，爲樂曲再現第一主題作了準備。

　　第一主題由小提琴與雙簧管共同在 e 小調上演奏，表現了深夜已過，黎明來臨，一切重新開始。

　　第一主題再次出現時，音調中突出了 #G 音，有轉入大調的傾向，與前 e 小調形成變化與對比，調式色彩更加明亮，表現了河水流經聖·約翰淺灘，激流湧進。小提琴快速十六分音符的排比式的樂句，圓號與小號強大而宏亮的音響，組成了一股股洪流，滾滾向

前，勢不可擋。

「在荒野的懸崖上，保留著昔日光榮和功勛記憶的那些城堡廢墟，諦聽著它的波浪喧嘩。河水順著聖·約翰峽谷奔瀉而下，沖擊著懸崖峭壁，發出轟然巨響。」

整個樂曲轉入 1=E，全體樂隊在 E 大調上再現第一主題的變體，#C 音增添了明亮的色彩。

例 128

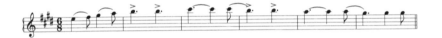

樂曲出現維謝格拉德動機（Vysehrad，第一曲名），音調雄偉莊重，表現出捷克民族堅定、頑強的精神。

例 129

樂曲最後經歷了弦樂組高低音波動起伏的浪潮後，全曲以兩個強大的和弦作為結束。

樂曲描繪了沃爾塔瓦河的瑰麗與雄偉，表現了捷克人民熱愛自然、熱愛家園的情感。歌頌了捷克人民不懼險阻、頑強奮鬥、積極進取的精神。

｜《第九交響曲（自新大陸）》｜

捷克作曲家德弗乍克（A. Dvořák, 1841-1904）的《第九交響曲（自新大陸）》（*Symphony No. 9*, Op. 95）作於 1893 年，於 1893 年 12 月在紐約的卡內基音樂廳首演，全曲共有四個樂章：第一樂章，序奏、慢板，主部為很快的快板，e 小調，奏鳴曲式；第二樂章，最慢板，複三部曲式，$^\flat$D 大調；第三樂章，很活潑的快板，e 小調，諧謔曲；第四樂章，終曲，如火般熱烈的快板，e 小調。

第一樂章，Adagio，1=G，4/8 拍；Allegro molto，1=$^\flat$B，2/4 拍，奏鳴曲式。

序奏，由大提琴演奏出沉思的主題。

例 130

長笛與雙簧管在高音區遙遙相呼應，弦樂組演奏出堅定的節奏，引出定音鼓的節奏和管樂組的節奏，三者相交替、相輝映，表現了情緒的起伏波動，反映了作曲家內心世界的激烈思索，第一、二小提琴 B 音上的 fpp 演奏後，樂曲進入主部。

主部 Allegro molto，1=$^\flat$B，2/4 拍，奏鳴曲式。

圓號奏出號召性的第一主題音調，木管組緊促地呼應，附點節

122

奏使樂曲更有神采。

例 131

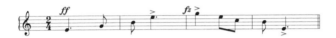

　　這一動機被發展壯大，小提琴用各種調式加以重複變化，至第九十一小節由長笛、雙簧管演奏出副部第一主題，在 bB 大調上呈示（但仍用 1=G 記譜）。

例 132

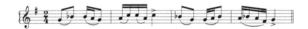

　　這一主題曲第二小提琴，大提琴在不同音區、調式上變化、重複，變化於三度音程之內，加強了徘徊與鄉愁的氣氛，獨奏長笛以柔弱的音色演奏出優美動人的副部第二主題，旋律由五聲調式和大小調式相結合而成。

例 133

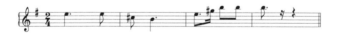

　　這一主題的第一句旋律音調，具有五聲調式的色彩，使人聯想到美國黑人與印地安人的音樂特點，小提琴重複這一主題，使樂曲的抒情性大大加強，表現了身在美國的作曲家對祖國的懷念之情。

第五章　交響樂與交響詩

123

　　發展部與再現部篇幅浩大，作曲家通過各種樂器的演奏，不同的音區對比，調式對比等方法將呈示部主部第一主題，副部第一、第二主題發展，音樂的戲劇性突出了，生動地表現出作者對美國的強烈的印象。

　　第二樂章，Largo，1=♭D，4/4拍，複三部曲式。

　　樂曲開始四小節由木管與銅管組演奏出非常動人的和弦：和聲新穎、協和，音調淳樸、柔美，表現出一種幽靜、肅穆的氣氛。據說作曲家是根據美國敘事詩《海華沙之歌》中的內容而寫。

　　樂曲的第一主題曲由英國管獨奏，音色淒涼、悲哀，表達了深切的思念之情，最後的樂句音調向高音發展，在柔美而舒展的音調背後，包含著剛毅與堅韌，表現了在巨大的悲痛中，仍憧憬美好的未來。

例 134

　　樂曲進入第四十六小節，Un Poco piu mosso，1=E，4/4拍，音樂出現另一新的主題，由長笛與雙簧管共同演奏。

例 135

　　後邊的樂句由單簧管演奏，音調委婉、哀傷，感人至深。小提

琴快速的三十二分音符雙音分解，大提琴撥奏八分音符組成的上下起伏的旋律，這些都爲單簧管的主奏作了強有力的襯托。

第五十四小節由單簧管奏出具有波希米亞音調特色的小調，接著長笛以大調色彩發展了這一樂句，表現出對美好生活的希望，對家鄉親人的祝福。

例 136

樂曲第三部分轉回 1=♭D，再現第一部分素材，樂曲最後在弦樂組由低向高的琶音中，輕輕地結束。

第三樂章， Scherzo ， Molto Vivace ， 1=G ， 3/4 拍，複三部曲式。

這一段樂曲表現了歡快的舞蹈場面，由三個素材組成。

第一個素材， e 小調，由長笛與雙簧管演奏。音調簡明，音程在五度範圍（A － E）之內；節奏短促、強勁而有力，富有波希米亞風格。

例 137

第二素材出現於第六十八小節， Poco sostenuto ， 1=E ， 3/4 拍。由長笛、雙簧管演奏具有五聲調式色彩的旋律，悠長、深情。

例 138

　　樂曲由大提琴再次演奏這一主題，使樂曲發展更爲寬闊，至第一百二十三小節樂曲再現第一素材。

　　第三素材以第一百七十五小節開始，由長笛與雙簧管在 C 大調上演奏。表現了歡快的情緒。

例 139

　　樂曲尾聲 Coda，由圓號奏響一號角性音調，長笛與雙簧管再次奏響第一素材，這一動機在不同聲部與層次上變化，最後輕輕地消失，最後又以一聲巨響結束全曲。

　　第四樂章，Allegro con fuoco，1=G，4/4 拍，奏鳴曲式。

　　引子九小節，由弦樂 B 音開始向上發展的音調很有氣勢，表現出一種剛毅頑強的精神。

例 140

　　由圓號、小號演奏的主部主題（第一主題）堅定果斷，彷彿是

向全世界與全人類發出的呼喚。

例 141

　　這一主題經樂隊輝煌地演奏，發展爲三連音與附點音符組成的旋律，表現了一種激昂的情緒。

　　樂曲進行至第六十七小節，由單簧管演奏出抒情副部主題，音調委婉、柔和，帶有深切的懷念之情，小提琴的震音，特別是大提琴的呼應樂句，促使旋律起伏發展，表現出激動與不安的情緒。

例 142

　　發展部樂曲通過音調變化將主題發展。長笛與單簧管以歡快的節奏演奏「思故鄉」的動機，各種素材交織於一體，形成了強大的氣勢。

　　再現部小號演奏主部主題，具有感召力，小提琴在 E 調上演奏副部主題，音調更加流暢、明朗。

　　結尾部分，樂隊齊奏。情緒激昂，中提、大提與貝斯在 E 音上開始，以五聲調式形式構成旋律（E － #G － B － #C － E － #C － B － #G － E），高音聲部則以三連音的節奏音型突出節奏，全曲在輝煌的音響、浩大的氣勢中結束。

　　樂曲表現了作曲家在美國的感受及對家鄉的思念，情感真摯，描述生動。

　　樂曲的旋律親切感人，節奏生動，樂曲的音調與節奏源於美國黑人音樂、印地安人音樂或波希米亞民間音樂，這些音調如此貼切生活，充滿活力，以致使這部交響曲具有極強的感染力與震撼力。

第六章

管弦樂曲

《藍色多瑙河圓舞曲》

　　奧地利作曲家約翰‧史特勞斯（J. Strauss, 1825-1899）的《藍色多瑙河圓舞曲》（*An der schönen, blauen Donau*, Op. 314）作於 1867 年，最初爲合唱曲，1867 年 7 月在巴黎萬國博覽會上，作者親自指揮管弦樂隊演出，獲得成功。被譽爲奧地利的「第二國歌」。

　　樂曲屬於維也納圓舞曲形式，由序奏、五首小圓舞曲及結尾組成。

　　序奏，Introduktion，Andantino，1=A，6/8 拍。由兩個部分組成。

　　第一部分，在小提琴碎弓震音的伴奏下，圓號奏出主和弦的分解和弦音，色彩明亮。在延音之上，木管組輕盈地吹奏出高音的迴響，彷彿是清晨的鳥鳴，喚起了大地的甦醒。

例 143

　　序奏的第二部分，Tempo di Valse，1=D，3/4 拍，第一小提琴及木管組演奏的圓舞曲旋律歡快輕盈，表現出一種愉悅的氣氛，彷彿描寫了多瑙河的清晨、一派生機盎然的景象，序奏以低音提琴

撥弦爲結束。

　　第一小圓舞曲，Waltz Ⅰ，1=D，3/4 拍，單二部曲式。

　　第一部分的主題引用序奏的動機，由第一小提琴、大管與圓號共同演奏，旋律優美、流暢，生動地描寫了多瑙河的瑰麗。

例 144

　　這一段樂曲中三拍子節奏突出了圓舞曲的律動感，旋律中使用大量的裝飾音倚音，使樂曲更加輕鬆活潑。

　　第二部分的主題轉入 1=A，由八分音符與休止符構成的旋律，輕盈、跳躍；主題後半句出現的二分音符，又使旋律連貫、舒展，與前邊的樂句形成對比。

例 145

　　第二小圓舞曲，Waltz Ⅱ，1=D，3/4 拍，單三部曲式。

　　第一部分主題由木管演奏，小提琴作分解和弦伴奏形式。旋律音中六度音程大跳，及五度大跳使樂曲起伏流動，彷彿層層波浪，滾滾向前。

例 146

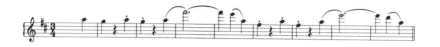

　　第二部分主題從 D 音上開始，但樂曲的調式轉爲 1=♭B ，調式色彩產生了魅力，音樂一下子顯得瑰麗、抒情，豎琴的進入，彷彿是多瑙河的流水，清澈、亮麗。

例 147

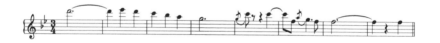

　　這一小段最後的音停在 A 音上，樂曲轉入 1=D ，回到 Waltz II 的第一部分進行反覆。

　　第三小圓舞曲， Waltz III， 1=G ， 3/4 拍，單二部曲式。

　　第一部分主題由小提琴與長笛演奏，旋律由三度音構成，音調優雅、輕盈。裝飾音波音、倚音使樂曲的音調更爲華麗、明亮。

例 148

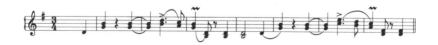

第六章　管弦樂曲

133

　　第二部分，Lebhaft 主題由八分音符組成，旋律更加歡快流暢，後半部分樂句的八分休止符又使舞曲節奏頓挫有力。

例 149

　　經過三小節的和弦：小三和弦的轉位，減小七和弦的轉位，到屬七和弦的轉位，進入到第四小圓舞曲。

　　第四小圓舞曲，Waltz IV ， 1=F ， 3/4 拍，單二部曲式。

　　第一部分主題旋律起伏波動，三度音程音色瑰麗。

例 150

　　第二部分主題由裝飾音倚音帶來的強音及重音產生強有力的節奏，展示了更輝煌的舞蹈場面。

例 151

第五小圓舞曲，Waltz V， 1=A ， 3/4 拍，單二部曲式。

第一主題出現之前，有十小節間奏性的樂曲，其中第三至四小節主三和弦的分解和弦，形成跳動的旋律（#C － E － A － #C － E），光彩奪目。緊接的第一主題旋律柔和、優雅，表現出一種高貴、典雅的氣質。

例 152

第二部分主題雄壯有力，表現了更輝煌的舞蹈場面。

例 153

結尾有兩種形式，帶合唱的較短，樂隊的較長：依次再現變化的第三小圓舞曲第一主題，第二小圓舞曲第一主題，經轉調，再現第四小圓舞曲第一主題，轉入 D 大調再現序奏部分主題，最後樂曲在歡快熱烈的氣氛中結束。

《匈牙利舞曲第五號》

　　德國作曲家布拉姆斯（J. Brahms, 1833-1897）的《匈牙利舞曲第五號》（*Hungarian Dance No 5*）作於 1858 年，原爲鋼琴四手聯彈曲，後被改編爲管弦樂曲而廣泛流傳。

　　樂曲 1=♭B ， 2/4 拍，複三部曲式。

　　第一部分主題 A ，由小提琴與黑管演奏，音色飽滿、扎實，以和聲小調構成的旋律音調，帶有匈牙利吉普賽民族音樂特色。

例 154

　　這一主題由樂隊全體演奏，音樂更加奔放熱情，第二主題在這個基礎上發展，三度音程的旋律富有歌唱性，切分的節奏與快速的十六分音符，加強了舞蹈的律動感，突出了吉普賽音樂的風格特色。

例 155

特別是這一主題的後幾小節，放慢的節奏，使樂曲更加生動，富有表情，稍帶委婉，突然一聲強有力的和弦，樂曲又回到熱情的氣氛中。

樂曲的中間部分轉入同名大調， G 大調。小提琴與木管組在高音區奏出歡快明朗的主題。

例 156

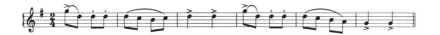

這一主題反覆一次後，樂曲速度突然變慢，四小節後，樂曲速度又快一倍。這種速度強烈的對比源於匈牙利民間舞蹈，在樂曲第二次反覆時，加入打擊樂鈴鼓的滾奏，使樂曲更加活躍，富有情趣。

樂曲第三部分再現第一部分主題，最後樂曲在歡快而熱烈的氣氛中結束。

｜《義大利隨想曲》｜

柴可夫斯基的《義大利隨想曲》（*Capriccio Italien*, Op. 45）作於 1880 年，同年 12 月在莫斯科首演，由俄國著名鋼琴家、指揮家尼古拉・魯賓斯坦（N. Rubinstein, 1835-1881）指揮。

　　隨想曲（capriccio）是音樂的一種體裁，其結構較自由，帶有隨意性，柴可夫斯基的這首隨想曲是根據他在羅馬期間的印記而寫成，大致可分爲七個部分。

　　第一部分，Andante un Poco rubato，1=A，6/8 拍。

　　樂曲一開始由小號吹奏出號角性的音調，音調樸素、古老，給人一種遙遠的感覺。

例 157

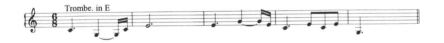

　　要說明的是，這段總譜是 1=A 記譜，但實際開始幾小節是用 E 調小號演奏的（Trombe in E）。

　　全體管樂以 ff 的力度奏響和聲，迴響深遠，氣勢宏偉，接著樂曲出現三連音的節奏型，給人一種莊重、肅穆的感覺。

　　弦樂組齊奏歌唱性的旋律，採用旋律大調的下行音調，增加了樂曲的悲哀、沉重的色彩，這一部分樂曲的配器層次清晰，產生了十分理想的音響效果。

例 158

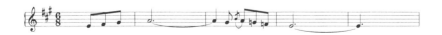

第二部分，樂曲 Pochissimo più mosso， 1=A ， 6/8 拍。

在大提琴和貝斯演奏的節奏低音伴奏下，由雙簧管演奏出三度音構成的旋律，音調優美、動聽、休閒，源於義大利民歌。主題的後部分運用六度（C－A）大跳音程，使樂曲更加開闊，更富有激情。

例 159

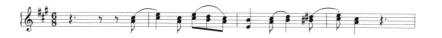

這一主題曲小號重複演奏前半部，音色更加嘹亮，小提琴演奏後部分，旋律更加舒展。當全木管組一齊演奏這一主題，小提琴以快速的十六分音符為伴奏，打擊樂進入，樂隊整體的效果宏大而輝煌，表現義大利節日狂歡的舞蹈場面。

第三部分， Allegro Moderato， 1=♭D ， 4/4 拍，由第二小提琴、中提琴、大提琴和貝斯演奏的舞蹈節奏剛勁有力。第一小提琴與長笛演奏出熱情奔放的主題 A（在 ♭E 大調上演奏）。

例 160

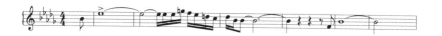

這一主題前兩個音出來後，圓號獨奏出有力的迴響，富有戲劇

性。

　　在鈴鼓與豎琴的伴奏下，弦樂組演奏出富有歌唱性的旋律，具有義大利音樂風格。

例 161

　　第四部分，Andante，1=♭D，6/8 拍。

　　在不同調式上再現第一部分主題。

　　第五部分，Presto，1=C，6/8 拍。

　　由八分音符和八分休止符組成的旋律跳動，短促、變化半音使樂曲音調具有義大利民間舞曲塔蘭台拉的特色，表現出義大利人開朗、熱情的性格。

例 162

　　小號在樂句的末尾加以同音節奏型演奏，弦樂中，低聲部以撥弦演奏起伏的旋律加以伴奏，音響效果生動，使樂曲的情緒更加激昂。

　　第六部分，Allegro moderato，1=♭B，3/4 拍。

全體樂隊在 ♭B 大調上演奏第二部分主題，這時打擊樂與豎琴也加入演奏，樂曲的情緒熱烈，音響輝煌，形成了波瀾壯闊的宏偉氣勢。

第七部分， Presto ， 1=A ， 6/8 拍。

樂曲將第五部分的素材加以發展變化，至第五百七十三小節，轉為 2/4 ，節奏更加鮮明。全體樂隊以整齊劃一的節奏，演奏出強有力的和弦，發出震撼的效果。第五百九十七小節樂曲進入 Prestissimo 長笛、小提琴與中提琴的快速八分音符，將樂曲推向高潮，全曲在激昂的氣氛中結束。

《鄉村騎士間奏曲》

義大利作曲家馬司卡尼（P. Mascagni, 1863-1945）的《鄉村騎士間奏曲》（*Intermezzo "Cavalleria Rusticana"*），作於 1890 年，為所作獨幕歌劇《鄉村騎士》中的選曲。

樂曲 Andante sostenuto ， 1=F ， 3/4 拍。

開始的樂曲由小提琴演奏出悲哀、委婉的旋律，大提琴向下的音調與高音區的主題形成開闊的音區對比，音響遙遙呼應，產生了十分動人的效果。第十一小節豎琴八度的音程，產生了既單一又有共鳴的迴響，彷彿是教堂的鐘聲，空曠而淒涼，接著小提琴以 pp 的力度演奏一句，長笛與雙簧管在高音區回應一句，彷彿是嘆息的語氣與悲傷的語調，為樂曲營造了陰暗與壓抑的氣氛。

例 163

　　主題曲全體弦樂組齊奏，由豎琴和管風琴演奏和聲，同時突出伴奏節奏型。樂曲的旋律抒情，節奏舒展，音調憂傷，內含激烈的思想波動。全體樂隊在第三十五至三十七小節時以 f 的力度演奏 F 音，產生了震撼的效果，並再次重複這一樂句，產生了巨大的悲劇效果，深刻地描寫了主角矛盾與痛苦的心理。

例 164

　　樂曲最後在寧靜的氣氛中結束。

｜《金與銀圓舞曲》｜

　　匈牙利作曲家雷哈爾（F Lehár, 1870-1948）的管弦樂曲《金與銀圓舞曲》（*Waltz "Gold und Silber"*, Op. 79）作於 1902 年，樂曲採用維也納圓舞曲形式，由序奏、三首小圓舞曲和尾聲組成。每首

小圓舞曲均採用二部曲式。

序奏，Allegro，1=C，4/4 拍。

歡快而靈巧的音調由高音向低音流動，清純、愉悅的氣氛油然升起，樂曲轉為小快板，鐘琴演奏出第二小圓舞曲中的第二主題，清脆如鈴的音色領人進入夢幻般的仙境，接著大提琴以剛勁有力的低音循序向上，樂隊齊奏出四個強有力的和弦，稍稍一個停頓後，第一小圓舞曲開始了。

第一小圓舞曲的第一主題由大提琴演奏，旋律淳樸、抒情、優雅；情感親切、真摯，有藝術魅力。

例 165

這一主題第二次出現時，由豎琴伴奏，弱音量演奏，使樂曲更有一種瑰麗的色調與內在的氣質。

第二小圓舞曲的第二主題曾在序奏中出現，此處由小號演奏，音色明亮迷人。

例 166

第六章　管弦樂曲

143

　　第三小圓舞曲的第一主題增加了半音與跳動的音程，旋律起伏波動，樂曲的情緒更加歡快、激昂。

例 167

　　第三小圓舞曲的第二主題旋律優美，節奏舒展，表情自然、真切、細膩。

例 168

　　這一主題重複時用弱音量演奏，使樂曲更加內在、深沉與穩重。

　　樂曲經小調與大調的變換，隨著定音鼓的一聲敲擊，再現第一小圓舞曲的第一主題，第二小圓舞曲的第二主題，最後樂曲在歡快的氣氛中結束。

第七章
序曲與組曲

　　序曲（overture）原指歌劇、清唱劇等大型音樂作品的開場音樂。18 世紀後半葉，歌劇序曲常與歌劇內容有關，19 世紀，輕歌劇的序曲則常選歌劇中的部分主旋律，組合而成。

　　除了歌劇、舞劇的序曲外，還有的序曲寫成單樂章的管弦樂曲，多採用奏鳴曲式或自由曲式。

　　組曲（suite）是由若干個（數目不定的）樂曲或樂章組合而成的套曲。其中各樂曲相對獨立，組曲的結構比奏鳴套曲（如交響樂、協奏曲）更為自由、靈活、寬鬆。組曲的演奏可由獨奏、重奏、管弦樂隊甚至大型交響樂隊來擔任。

｜《埃格蒙特序曲》｜

　　貝多芬的《埃格蒙特序曲》（*Overtüre "Egmont"*, Op. 84）作於 1810 年，是應維也納布爾格劇院之邀，為德國文學家歌德（1749-1832）的悲劇《埃格蒙特》而作。於同年在維也納布爾格劇院首演，樂曲由序奏、呈示部、展開部、再現部和結尾組成。

　　序奏，Sostenuto ma non troppo ， 1=$^\flat$A ， 3/2 拍。

　　第一小節全體樂隊齊奏強有力的和弦，然後漸弱，由弦樂組奏出深沉的動機旋律，雙簧管以淒涼的音調予以回應，表現了在西班牙殖民者的暴戾統治下，尼德蘭人民遭受的凌辱與苦難。

例 169

　　第十五小節，由小提琴演奏出詠嘆調式的樂句，音量柔弱，音調憂傷；大提琴在低音區演奏出不安的音調與之相交替，顯示出一種恐懼、焦慮的氣氛。

例 170

　　呈示部，Allegro，1=ᵇA，3/4 拍。

　　主部主題由大提琴演奏，音調莊重、肅穆，彷彿描寫埃格蒙特不懼怕統治者的淫威，對祖國解放鬥爭的事蹟，報以堅定的信念。

例 171

　　樂曲將這一主題向前發展，第一、二小提琴演奏出由八分音符與四分音符組成的模仿的音調，木管組與圓號給予堅定的節奏支

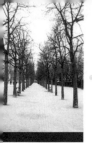

持，表現了尼德蘭人民堅定、頑強的鬥爭精神，樂曲至第五十八小節，由小提琴重複以上兩個主要音樂形象，特別是到第六十六小節，小提琴以堅強音響，再次表現了埃格蒙特所領導的人民武裝，在苦難中堅韌頑強的反抗與鬥爭。

例 172

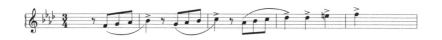

呈示部副部主題出現，弦樂組演出強有力的節奏型樂句，木管組演奏出美而抒情的答句。

例 173

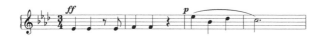

三連音的節奏型將樂曲展開，展開部很短。

再現部相當規範地再現了呈示部主部主題與副部主題，表現了尼德蘭人民艱苦卓絕的鬥爭。再現部的結尾，全體樂隊以共同的節奏奏響副部主題動機，莊嚴、沉重、肅穆。

例 174

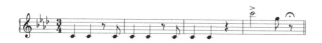

　　接著由單簧管、大管和雙簧管演奏出延音和弦，引出結尾部分。

　　結尾部分 Allegro con brio ， 1=F ， 4/4 拍。

　　由小提琴演奏快速的十六分音符開始，向上模進的旋律，明亮的音色，強大的力度，表現了人民鬥爭前仆後繼，定音鼓的滾奏引出了號角鳴響，小號、圓號奏出雄壯的音調，歌頌尼德蘭人民反抗奴役與壓迫鬥爭的勝利，歌頌埃格蒙特的精神永存！

例 175

|《威廉・退爾序曲》|

　　義大利作曲家羅西尼（G. Rossini, 1792-1868）的《威廉・退爾序曲》（*Guillaume Tell*）作於 1829 年，為所作四幕歌劇《威廉・退爾》的序曲，於同年 8 月在巴黎首演。

　　樂曲由四個部分組成，每部分均有標題。

　　第一部分，《黎明》，Andante ， 1=G ， 3/4 拍，三部曲式，以大提琴五重奏形式演奏。

　　樂曲開始由第一大提琴演奏由低向高發展的旋律，音調柔和，有敘事曲的風格特點。

例 176

　　這一旋律變化（從 #F 音開始）重複一次後，在 E 大調上出現柔和的歌唱性旋律，彷彿在黑暗中見到一絲光明。

例 177

　　接下去樂曲出現定音鼓輕輕的滾奏聲，模仿遠遠的雷聲，使寧靜的氣氛中出現了一種不安的預兆。樂曲向前發展，兩把大提琴的二重奏旋律優雅、淳樸，表現了瑞士人民對光明與幸福的憧憬。

例 178

　　整個第一部分描寫了阿爾卑斯山的黎明，山脈、森林、流水、

第七章　序曲與組曲

大自然的一切處在一種安謐的氣氛中。

　　第二部分，《暴風雨》，Allegro， 1=G ， 4/4 拍。

　　小提琴與中提琴快速十六分音符，小二度音程的音調，短笛、長笛與雙簧管的輕盈的跳音，以及弦樂組的震音，產生了一種神秘、恐懼與動盪不安的氣氛，預視著暴風雨的來臨。

　　樂曲第九十二小節，一聲強音緊接著半音階下行，然後中低音長號作反向進行，演奏出由低向上的半音階音調，產生了排山倒海之勢，描寫了暴風雨的凶猛，比喻了敵人的殘暴，象徵了人民的反抗。這種音型在不同的調式上反覆多次，節奏漸漸舒緩，音調漸漸平靜，長拍延續的定音鼓滾奏，彷彿是遠遠消失的雷鳴聲，最後由長笛獨奏四度音程與八度音程的音調，彷彿是雨後的鳥鳴，充滿生機與希望。

　　第三部分，《靜謐》，Andantino， 1=G ， 3/8 拍。

　　樂曲開始由英國管演奏出優美的旋律，音調清純、柔和，接著長笛演奏出重複性樂句作為回覆。第二句由英國管演奏出變化性的樂句，長笛再次作為呼應，下面的樂曲由英國管主奏歌唱性旋律，長笛演奏六連音跳音式的音型作為伴奏；圓號演奏長音持續；弦樂組演奏和聲伴奏，音響效果十分動人，給人以甜美純靜的感覺，象徵著和平與幸福。

例 179

音樂欣賞指南

152

第四部分，《進行曲》，Allegro vivace，1=E，2/4 拍。

樂曲由小號奏響進軍號，剛勁有力的節奏，快速的十六分音符，簡明而短促的音調，匯成一曲抗敵的戰歌，描寫了瑞士人民英勇抗敵的戰鬥場面，第三百一十七小節後，由大管與圓號演奏出一句句連貫的旋律，小提琴則以快速的十六分音符跳弓前進，描寫了瑞士人民勇敢、機智地與敵人鬥爭，最後樂曲再現輝煌的主題，全曲在雄壯而熱烈的氣氛中結束。表現了瑞士人民最終取得了勝利，獲得了自由與幸福。

《卡門第一組曲》

法國作曲家比才（G. Bizet, 1838-1875）的《卡門第一組曲》（*Carmen Suite No. 1*）是根據所作歌劇《卡門》的音樂選編而成。

由於改編的版本不同，樂曲組成的數目及順序也不盡相同，本組曲由序曲及五首樂曲組成。

序曲，Andante Moderato，1=C，3/4 拍。

樂曲開始小提琴與中提琴以 ff 的力度演奏震音和弦，在這種陰森的氣氛下，由單簧管、大管、小號與大提琴演奏出悲哀的音調，預示了人物的悲劇性。

例 180

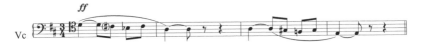

　　這一段樂曲中定音鼓強有力的敲擊，加重了樂曲沉重的氣氛。小提琴震音的力度變化，曲中不協和和弦的配置，以及最後的切分節奏與最後一聲不協和音，都加深了悲劇的份量。

　　第一曲，Aragonaise Allegro vivo，1=F，3/8 拍。

　　樂曲開始前九小節，全體樂隊以 ff 的力度，統一的節奏，演奏出歡快的舞曲伴奏音型。緊接弦樂以鮮明的伴奏音型弱音量演奏九小節，為雙簧管的領奏作好準備，雙簧管以憂鬱的音色，連續的切分附點節奏，從高音向低音演奏。

例 181

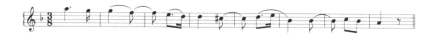

　　此旋律委婉、憂傷。短笛與單簧管演奏快速的三十二分音符，漸強又回到漸弱，彷彿是情感的起伏波動，使樂曲富有很強的表現力。

　　由木管組齊奏快速的十六分音符，弦樂組緊接強弓拉奏，產生了輝煌的音響色彩，具有濃郁的吉普賽民間舞曲特色，樂曲由小提琴變化地重複主要主題，#F 與 ♭E 構成的增二度音程，使樂曲更具有民族特色，具有更大的感染力，最後樂曲再現主要主題，並在寧靜的氣氛中結束。

　　第二曲，Intermezzo Andantino quasi Allegretto，1=♭E，4/4 拍。

　　樂曲由豎琴演奏兩小節的分解和弦作爲引子，長笛以柔美的音色演奏出動人的主題，表現出純潔的愛情。

例 182

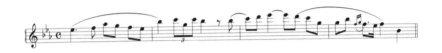

　　十二小節以後，在弦樂組持續長音和弦的伴奏下，單簧管與長笛以二重奏的形式演奏這一主題，旋律交錯輝映，和弦水乳相溶。音樂感人，具有魅力，表現了纏綿的情意。

　　樂曲的最後，由單簧管、英國管、第二長笛、第一長笛分別再奏主題動機，隨著弦樂組的 ppp 力度的撥音，樂曲在極爲安靜的氣氛中結束。

　　第三曲， Seguedille ， Allegretto ， 1=D ， 3/8 拍。

　　樂曲前四小節由長笛輕輕演奏出一旋律，具有濃郁的民族音樂特色，接著單簧管加入演奏。

例 183

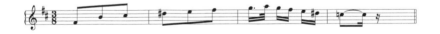

　　弦樂組以跳躍的節奏給予伴奏，雙簧管變化重複演奏主要主題。

　　中間段雙簧管與長笛交替式演奏，使樂曲更加活潑歡快，表現了卡門潑辣、放蕩不羈的性格。

　　樂曲的結束部分由全體樂隊再現主要主題，並在歡快的氣氛中結束。

　　第四曲，Les dragons d'Alcala，Allegro moderato，1=♭B，2/4 拍。

　　這段樂曲原來是一首分節歌形式的進行曲，曲名爲《阿爾卡拉龍騎兵》。

　　樂曲在弦樂組撥奏的伴奏下，小軍鼓以輕快的節奏陪伴著大管演奏的主題。

例 184

　　主題音調歡快、幽默。音樂形象生動，充滿朝氣，樂曲中段由弦樂組與木管組相互交替演奏，音色變化色彩鮮明，產生了很生動的音響效果。旋律中多次運用純四度音程、增四度音程（♭E －A）、減五度音程（♯D － A），豐富了樂曲的和聲色彩。

　　樂曲最後部分由單簧管演奏主旋，大管以變化半音形成二重奏，再現了英俊、灑脫的騎兵形象，樂曲最後在 pppp 的撥奏（吹奏）中結束。

　　第五曲，Les Toréadors，Allegro giocoso，1=A，3/4 拍。

　　樂曲一開始由全體樂隊奏出剛勁明朗、熱情激昂的主題。

例 185

　　樂曲生動地表現了鬥牛士入場時英勇瀟灑的形象，以及人群歡迎沸騰的景象。樂曲開始及行進中，打擊樂大鑔產生了十分重要的作用，使樂曲的情緒更加高昂、興奮。

　　中間段落向小調色彩轉化，使樂曲得以對比發展，三角鐵的滾奏，叮叮咚咚，增添了歡快的情緒。主題再現後進入《鬥牛士之歌》，其旋律優美感人，節奏鮮明有力。

　　樂曲轉入 F 大調，在長號整齊而短促的節奏襯托下，弦樂組齊奏《鬥牛士之歌》，雄壯威武，充滿激情。

例 186

　　樂曲發展至由全體樂隊齊奏音階式的旋律時達到高潮，主題再現，並轉向更高的音調。情緒激昂、振奮，最後樂曲在歡快熱烈的氣氛中結束。

│《天鵝湖組曲》│

柴可夫斯基的《天鵝湖組曲》(*Suite Swan Lake*, Op. 20) 作於 1875-1876 年，根據舞劇《天鵝湖》的配樂選編而成，本曲選擇的版本由六段樂曲組成。

第一曲，《場景》，Moderato ， 1=D ， 4/4 拍。

在弦樂震音和豎琴流水般的分解和弦伴奏下，雙簧管演奏出抒情、優雅的天鵝主題。樂句的延拍，由豎琴演奏快速的三十二分音符分解和弦琶音形式向下滑動，然後再以一快速的十二連音向上滑動。樂曲形象地描寫了湖面上碧波漣漪，遠遠望去，潔白的天鵝在緩緩浮動。

例 187

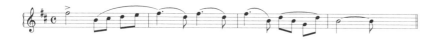

重複這一樂句後，雙簧管演奏以寬廣的旋律起伏，步步向高音區發展，大提琴以開放的排列方法，步步向低音區移動，產生寬闊的和聲音響。豎琴分解和弦的音色明朗、清晰，彷彿是緩緩流動的湖水，發出潺潺之音。

例 188

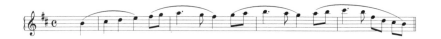

　　樂曲發展由銅管組圓號演奏開始主題，強大的音響，是對黑暗勢力的控訴，對白天鵝不幸遭遇的同情，在木管組三連音動盪的節奏襯托下，小提琴與中提琴再現歌頌般的抒情的主題，樂曲具有強烈的感染力。

　　樂曲發展至三連音節奏音型，並逐漸加強力度、加快速度，定音鼓的滾奏更是增添了激昂的氣氛；長號由高音向低音的強大果斷的音響引發出全體樂隊 fff 的強奏，形成高潮，再現了天鵝主題，表現出巨大的悲憤與憤慨的情緒。

　　樂曲的結尾由長笛輕輕奏出天鵝主題，大提琴與貝斯在低音區遙遙呼應為結束。

　　第二曲，《圓舞曲》，Tempo di Valse， 1=A ， 3/4 拍，複三部曲式。

　　樂曲選自舞劇第一幕中慶賀王子成年的宴會上少女群舞的音樂，樂曲由弦樂組整齊劃一的節奏撥弦演奏音階式的旋律六小節，第七小節全體樂隊以和弦呼應，圓號與大提琴、貝斯演奏出圓舞曲三拍子的律動，第一、二小提琴從中、低音開始演奏舞曲主題，附點節奏，二度音程構成的旋律音調，流暢、優雅，為第一主題。

例 189

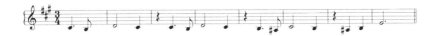

　　木管組長笛與單簧管交替地演奏分解和弦爲這一主題伴奏，產生了流動的韻律感，突出了舞曲的節奏。

　　樂音向高音區發展，由小提琴演奏出更有激情的旋律，將這段樂曲引向高潮。

例 190

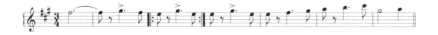

　　小提琴演奏快速的八分音符，採用旋律小調的樂音作爲背景，木管與銅管組演奏出具有切分節奏的第二主題。

例 191

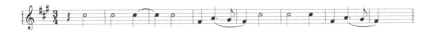

　　這一主題經反覆後，配器方式有所變化：由長笛與單簧管相隔八度音程演奏流暢的八分音符組成的旋律，弦樂組以主題動機的節奏爲伴奏，然後又用八度與三度音程的撥奏爲襯托，使樂曲格外歡

快。以上幾種因素交織於一體，全體樂隊奏響更加熱情的旋律，最後以快速的音符結束於 #F 小調主音上。

　　樂曲第三主題轉入 F 大調，由小提琴柔美地演奏具有切分節奏特點的主旋律 A。

例 192

　　這一主題的後半句由木管組以八分音符、音程重複形式作呼應，形成了鮮明的弦樂與木管的音色對比。描寫了婀娜多姿的舞蹈場面。

　　主旋律 B 由短號演奏，音色嘹亮，旋律中 ♭B 音的運用，及六度、七度音程的大跳，使這段音樂別具一格，新穎奇特。

例 193

　　樂曲再現第三主題主旋律 A 後，第四主題出現，主旋律由小提琴演奏，以 d 和聲小調組成的旋律婉轉、輕盈，彷彿描寫了少女們優雅、靈巧的舞姿。

例 194

　　這時長笛與單簧管演奏出快活的節奏型,使樂曲音調更加秀麗、晶瑩。

　　樂曲發展由小提琴與中提琴在中音區演奏更深沉、有力的音調,與前邊的主旋律形成對比。

例 195

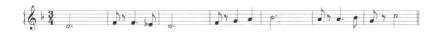

　　後面的樂曲將第四主題發展,快速的八分音符產生了歡快熱烈的氣氛。

　　第五主題轉入 1=A ,以大調變化形式再現前面的第二主題。

例 196

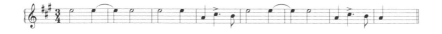

　　全體樂隊以統一的節奏、強大的和弦結束全曲。

　　第三曲,《天鵝之舞》, Allegro Moderato , 1=A , 4/4 拍,三部曲式。

　　這首樂曲是聽眾最熟悉的《四小天鵝舞》。

　　樂曲的主要主題用 #F 小調，由兩支雙簧管演奏出跳躍而活潑的旋律，大管以鮮明的節奏加以襯托，使樂曲顯得格外生動、靈氣。

例 197

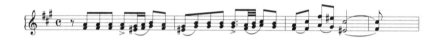

　　由長笛與單簧管重複這一主題，加強了不同樂器的音色對比，更加突出了小天鵝的活潑可愛的形象。

　　樂曲中間部分曲弦樂組演奏出具有切分節奏特色的樂句，使樂曲的情緒更加熱烈，發展更加豐富，具有另一番情趣。

例 198

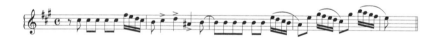

　　最後樂曲再現主題，並在歡快的氣氛中結束。

　　第四曲，《場景》，Andante，1=ᵇG，4/4、6/8 拍。

　　樂曲開始由雙簧管與單簧管演奏出輕柔的和弦，豎琴以快速三十二分音符分解和弦音形式演奏，生動地描寫了天鵝湖畔幽靜、秀麗的景色。

　　豎琴演奏出串串琶音、華彩、亮麗、高雅而聖潔。小提琴演奏出如歌般的旋律，音調優美、感人肺腑。

例 199

　　主題旋律抒情、優雅、情感眞切，表情細膩，很好地表現了奧杰塔向王子傾訴眞情，敘述不幸遭遇，以及王子的對奧杰塔的一片深情。樂曲歌頌了偉大、純潔與神聖的愛情。

　　樂曲發展由雙簧管與單簧管演奏跳躍式的節奏，弦樂組以撥奏為伴奏，獨奏小提琴演奏出快速的三連音及三十二分音符組成的華彩樂句，音調轉向大調色彩，表現了奧杰塔的愉悅的心境。

　　最後的樂句以獨奏大提琴演奏旋律，獨奏小提琴演奏顫音而形成的二重奏形式爲結束，產生一種餘音繚繞的氣氛，表現出纏綿的情意與昇華的愛情。

　　第五曲，《匈牙利舞曲「恰爾達什」》，Moderato assal，1=A，4/4 拍。

　　樂曲選自舞劇第三幕中皇后爲王子挑選新娘舉辦的盛大宴會上的舞蹈音樂。

　　樂曲前四小節是引子旋律，音調宏亮，節奏剛勁、頓挫，樂曲轉入 1=C，由小提琴演奏出小調式的旋律，節奏富有恰爾達什舞蹈的韻律。

例 200

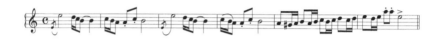

　　樂曲轉入 1=A ， Vivace ，定音鼓與大管奏出鮮明的節奏型，單簧管與小提琴演奏三度音程組成的音調，情緒歡快，表現了匈牙利舞曲所特有的熱情、奔放的特徵。

例 201

　　樂曲發展至高潮，高音聲部樂器演奏歡快的主題，低音聲部樂器演奏剛勁鮮明的伴奏，打擊樂器以不停頓的八分音符連續擊奏，樂隊產生出輝煌的音響，全曲在熱烈的氣氛中結束。

　　第六曲，《場景》， Allegro agitato ， 1=bG ， 4/4 拍。

　　一開始由第一、二小提琴接替式演奏快速的動盪的音調，表現奧杰塔懷著悲傷的心情急促地返回天鵝湖畔的情景。

例 202

　　接著小提琴演奏悲哀的樂句，長笛回應著，彷彿是天鵝們聽到悲痛的消息後，互相傾訴與哭泣。

　　小提琴用震音演奏琶音，全體木、銅管與打擊樂組以整齊劃一的節奏爲之伴奏，產生了巨大的悲憤效果，緊接樂隊 Molto meno mosso，樂曲旋律與節奏拉寬，由小提琴在高音區演奏出抒情、頌歌式的旋律，表現天鵝在巨大的悲痛面前，堅定與黑暗勢力繼續鬥爭的決心，歌頌了天鵝這種勇敢、不懼強暴，爲正義、自由和幸福而獻身的崇高精神。

例 203

　　樂曲發展由三連音節奏、半音階、快速的十六分音符、附點音符、圓號的長音、定音鼓的滾奏等來表現正義與邪惡、光明與黑暗勢力的激烈博鬥。隨著定音鼓 fff 的演奏結尾部開始。

　　結尾部分 Andante ， 1=A ，在木管組快速的六連音雙音和弦演奏，圓號長音持續、豎琴琶音的伴奏下，弦樂組以 ff 奏出寬闊的頌歌主題，音調激昂、氣勢宏偉輝煌。特別是最後的 #B 音，彷彿伸向天邊，向博大的宇宙發出宣告：正義戰勝邪惡，勝利一定會到來；歌頌了天鵝的純潔、高尚的精神，歌頌了偉大的愛情力量。

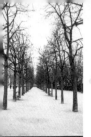

166

例 204

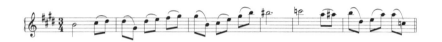

　　圓號在漸漸平緩的氣氛中演奏出一溫柔的旋律，長號緊緊呼應，使音色更加深沉，豎琴以明亮的主三和弦分解和弦形式琶音向上，象徵著光明來臨。

例 205

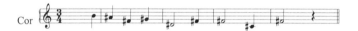

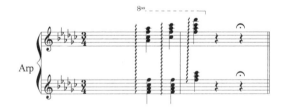

第八章
小提琴與室內樂重奏曲

　　室內樂（chamber music）指適合於室內演奏的音樂。室內樂一般多指為人數不多的演奏者而寫的器樂曲，例如，每個聲部只有一個演奏者組成的小型演奏形式。

　　弦樂四重奏屬於室內樂的一種演奏形式，由兩把小提琴、一把中提琴和一把大提琴組成。

　　室內樂還有許多其它形式，如鋼琴三重奏（由鋼琴、小提琴和大提琴組成），單簧管五重奏（由單簧管和弦樂四重奏組成）等。

| 《G 弦上的詠嘆調》 |

　　德國作曲家巴哈的《G 弦上的詠嘆調》（*Air on the G string*）約作於 1722 年，為所作《管弦樂組曲第三首》的第二曲，標題為《詠嘆調》（*Air*），後經德國小提琴家威廉海密（A. Wilhelmj, 1845-1908）改編為小提琴曲，更名為《G 弦上的詠嘆調》，並得以廣泛流傳。

　　樂曲 1=C ， 4/4 拍，由三部分組成。

　　第一部分，E 音上的延長音包含著緩慢而嚴謹的節奏，這一節奏有深度、有張力，控制著整個樂曲的節奏脈搏。

　　主題音調深沉、穩重，表示出對宗教的虔誠。弦樂組其它聲部輕輕地撥弦，一方面增加了巴洛克時期的裝飾風格特點，同時也更加襯托出主題的莊重、典雅。

例 206

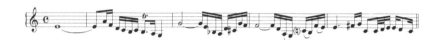

第二部分，旋律中增加了大六度、純八度等音程，突出了切分的律動，具有小調色彩。

第三部分，旋律向大調發展，並有離調傾向，樂曲中的附點音符及樂音的模進，猶如層層推進的波浪，將音樂帶向前方。

結尾部分的旋律中使用的大小七和弦（C－E－G－♭B）和減小七和弦（B－D－F－A）爲音調增添了瑰麗的色彩，引樂曲至高潮，富有激情。

例 207

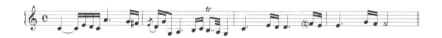

樂曲表現了作曲家對生活的眞切感受及對宗教的信仰。

｜《弦樂小夜曲》｜

奧地利作曲家莫札特的《弦樂小夜曲》（ *Eine Kleine*

Nachtmusik, K525）作於 1787 年。原爲弦樂合奏，後改爲弦樂四重奏，並得以廣泛流行，樂曲由四個樂章組成。

第一樂章， Allegro ， 1=G ， 4/4 拍，奏鳴曲式。

主部主題堅定、剛毅、情緒歡快、熱烈，充滿朝氣與活力。主旋律音調端莊、典雅，具有德奧傳統音樂特色。

例 208

與這一主題相對比的是較溫柔的旋律，二分音符的運用，舒緩了緊湊的節奏，爲樂曲增加了嫵媚的表情。

例 209

接著，樂曲向著高潮發展，音響輝煌，情緒激昂。

副部主題轉入 D 大調，主題旋律中使用的附點音符、三連音及八分音符等，使樂曲顯得格外靈巧、睿智。

呈示部結尾的顫音，及同音跳奏，表現出一種幽默與樂觀的情緒，使呈示部在一種振奮的精神中結束，表現了莫札特的創作風格。

例 210

　　第一樂章的展開部僅二十小節。再現部呈現主部主題素材，最後樂曲在輝煌的氣氛中結束。

　　第二樂章，Románze，Andante，1=C，2/2 拍，複三部曲式。

　　樂曲開始主題由第一小提琴演奏，第二小提琴以三度音程的協和音調爲之和聲，主旋律優美、親切、富有歌唱性。

例 211

　　這一主題多次出現，其間插入不同的音樂素材，使這一部分音樂呈現 ABACA 的簡單回旋曲式。其中插部 C 的旋律歡快活潑，十六分音符的運用使樂曲的音調格外流暢、秀麗。

172

例 212

　　樂曲的中間部分轉爲 c 小調，第一小提琴演奏的旋律中運用裝飾音回音，大提琴作爲回應也採用帶裝飾音回音的旋律，中提琴與第二小提琴演奏快速浮動的十六分音符作爲和聲。

　　樂曲最後再現主題，並在溫馨靜謐的氣氛中結束。

　　第三樂章，Menuetto，Allegretto，1=G，3/4 拍，複三部曲式。

　　樂曲開始部分主題剛勁有力，雖然是三拍子節奏，但有進行曲的雄壯威武的感覺。

例 213

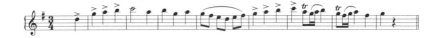

　　樂曲的後半部分轉爲柔和，變化半音增多，最後的四小節又回到這一主題。

　　中間部主題優美，富有歌唱性，充滿青春活力。第二小提琴與中提琴作和弦分解形式伴奏，使樂曲富有流動感與層次感。

例 214

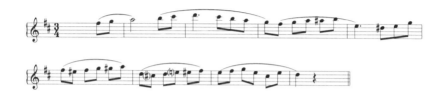

　　最後樂曲再現開始主題，並在雄壯的氣氛中結束。

　　第四樂章，Rondo，Allegro，1=G，2/2 拍。回旋奏鳴曲式。

　　樂曲主要包括兩個主題，第一個出現的是回旋曲主題，音調明朗、節奏活潑，一種朝氣蓬勃的形象。

例 215

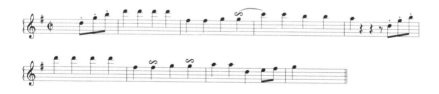

　　第二小提琴與中提琴歡快的節奏襯托了主題的靈巧、輕快。

　　第二主題強調力度的對比，斷奏與連奏的對比，使樂曲顯得更加活潑、清純。

例 216

　　樂曲的中間部分轉入 ♭E 大調再現第一主題，樂曲發展至第六
十九小節由分解和弦音構成的旋律，其它三個聲部作強有力的和聲
伴奏。這一動機在不同的調性上模進，產生了強大的音響效果與戲
劇性，使原來較輕快的主題得到深刻的發展。

例 217

　　樂曲的結束部再現第一主題，並在歡快熱烈的氣氛中
結束全曲。

｜《e 小調小提琴協奏曲》｜

　　德國作曲家孟德爾頌的《e 小調小提琴協奏曲》（*Violin
Concerto in E minor* Op. 64）作於 1844 年，首演於 1845 年，共有
三個樂章。

　　第一樂章，Allegro molto appassionato， 1=G ， 2/2 拍，奏鳴

曲式。

　　木管組演奏和弦式長音，弦樂組演奏分解和弦，定音鼓輕輕地敲擊，獨奏小提琴開始演奏呈示部第一主題，旋律優美抒情，略帶憂傷。

例 218

　　樂曲根據這一主題發展，小提琴經過三連音、八度等技巧後，樂隊（tutti）全體演奏這一主題，旋律顯得更加寬闊、抒情。弦樂組與管樂組交替的節奏，將樂曲步步引向高潮。

例 219

　　獨奏小提琴演奏上下起伏的旋律，變化的半音使旋律的調性絢麗多彩，同時也展示了小提琴精湛的技巧。

　　呈示部第二主題在小提琴長音 G 音持續下，由長笛、單簧管以四重奏形式出現，獨奏小提琴演奏該主題時，則用長笛、單簧管伴和聲襯托。織體的交替，突出了音色對比，使樂曲主題形象更加清純、美好。

音樂欣賞指南

例 220

　　下面的樂句由弦樂組和聲襯托，旋律向高音區發展，充滿了幸福與憧憬。

例 221

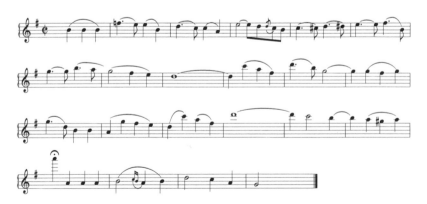

第八章　小提琴與室內樂重奏曲

177

　　上例的旋律依舊動人，彷彿每個音符都充滿浪漫的氣息，表現了作曲家對幸福、愛情的渴望與追求。

　　樂曲發展部以獨奏小提琴演奏變化的第一主題開始，歷經快速三連音、撥弦、切分音、半音階、三個八度音程的大跳、裝飾音顫音的演奏等等，直到獨奏小提琴的華彩樂段，精湛而輝煌的樂段後，樂曲進入再現部。

　　再現部由長笛、雙簧管與第一小提琴再現呈示部第一主題，寬廣而抒情的旋律彷彿是對小提琴華彩樂段的回應。原第二主題在 E 大調上演奏，音色更加明亮。

　　呈示部的結束部分要求提速，在木管組輕盈的節奏下，獨奏小提琴以快速流動的音調，激昂的情緒結束全曲，獨奏部分結束後，樂隊由強大的音響逐漸漸弱，在大管的延音中，迎來了第二樂章。

　　第二樂章，　Andante，　1=C，　6/8 拍，三段體曲式。

　　在傳統的主和弦、屬和弦的交替中，獨奏小提琴演奏出如歌的旋律，音調優雅、純美、充滿幻想與浪漫的溫馨。

例 222

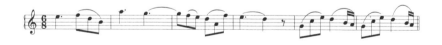

　　中段由雙簧管與第一小提琴奏出莊重的主題，音調轉向小調色彩。雙音與快速的三十二分音符使旋律富有流動感。

　　第三段發展變化第一部分的素材，並在輕緩的氣氛中結束。

音樂欣賞指南

178

第三樂章，Allegretto no troppo ; Allegro molto vivace，奏鳴曲式。

序奏十五小節，由獨奏小提琴在 e 小調上演奏，第三樂章呈示部轉爲 E 大調，4/4 拍。

由大管、圓號、小號演奏出整齊的號角聲，獨奏小提琴以快速的十六分音符爲回應，產生一種歡快的情緒。旋律充滿青春的活力。

第一主題由小提琴演奏，音調歡快明朗。

例 223

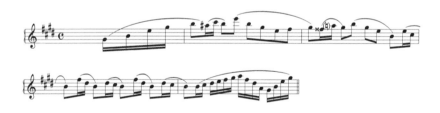

木管組靈巧地伴奏爲樂曲增添了清新與活力。

第二主題由全體樂隊在 B 大調上演奏，氣勢宏偉，音響輝煌。具有德奧傳統音樂那種莊重、典雅的風格。

例 224

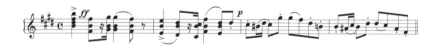

發展部根據第一主題展開變化，並加入新的旋律。

再現部第一、二主題均在 E 大調上再現。獨奏小提琴演奏出華彩樂段與樂隊相輝映，全曲在熱烈的氣氛中結束。

｜《第十二弦樂四重奏》｜

捷克作曲家德沃夏克的《第十二弦樂四重奏》（*String Quartet No. 12*, Op. 96 ， F 大調），標題為《美國》，作於 1893 年 6 月，據說作曲家只用三天就完成了初稿，首演於 1894 年 1 月，樂曲共有四個樂章。

第一樂章， Allegro ma non troppo ， 1=F ， 4/4 拍，奏鳴曲式。

兩小節序奏後，由中提琴演奏第一主題，音調由五聲調式組成，具有美國印地安人、黑人音樂的特點，給人一種親切感。

例 225

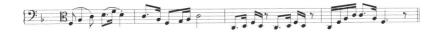

第一小提琴在高音區重複這一主題，樂曲通過轉調、各種變換節奏、力度對比等將主題發展變化。

第二主題在 A 大調上呈現；由第一小提琴演奏主旋律，其它三個聲部作和聲襯托。主旋律音調也是由五聲調式組成，由 ppp 的

力度演奏，表現一種回憶或懷念的思緒，情感眞切。

例 226

　　發展部以第一主題爲素材，通過轉調、模進、節奏變換等方式將主題發展。

　　再現部仍是由中提琴開始演奏第一主題，第一小提琴在高音區重複演奏，第二主題在 F 大調上再現，由第一小提琴演奏第一句，由大提琴在高音區演奏重複的音調，然後樂曲漸強、漸弱起伏幾次，彷彿在描述情感的波動變化，最後兩小節全體齊奏，樂曲在強力度中結束。

　　第二樂章，Lento，1=F，6/8 拍，三段體。

　　樂曲開始。第二小提琴與中提琴演奏出具有小調色彩的伴奏音型。第一小提琴演奏由 d 小調組成的主旋律，音調憂傷、委婉，表現了深切的思念的情感。

例 227

　　大提琴在高音區以柔潤的音色重複這一樂句，加深了思念的程

度，彷彿是從心靈深處發出的呼喚：憂傷、焦慮，對親人團聚的期盼。

　　整段樂曲一直圍繞這一主題變化發展，最後由大提琴從高音區再現這一主題，音區緩緩下移，至低音區。樂曲在 d 小調安靜地結束。

例 228

　　第三樂章，Molto vivace ，1=F ，3/4 拍，三段體的諧謔曲。

　　樂曲開始由第二小提琴和大提琴相隔八度演奏五聲調式音調的主題。第一樂句空曠、剛勁，第二樂句由第二小提琴與中提琴演奏，旋律婉轉、柔和，兩句的剛柔、強弱對比十分鮮明。

例 229

　　這一主題再次重複，加以豐富的配器，第一、二小提琴形成旋律模仿，中提琴與大提琴形成和弦模仿，複調織體層次清晰。小提琴在極高音區演奏，大提琴重複固定音型（C－D－A），中提琴模仿鳥鳴，第二小提琴重複固定音型（C－D－F），這又一精彩

的複調織體，生動地描繪了森林中的鳥鳴啁啾的景象，據說這段音樂是作曲家根據在斯比爾鄉村裡聽到的鳥鳴聲而創作。這段音樂表現出作曲家對大自然的熱愛，對生活充滿情趣。

　　樂曲發展由第二小提琴、大提琴在 f 小調上以延伸的節拍演奏這一主題的變體。

　　樂曲最後回到第一部分，並結束。

　　第四樂章， Vivace ma mo troppo ， 1=F ， 2/4 拍，不規則的回旋曲式。

　　由中提琴與第二小提琴奏出伴奏音型，第一小提琴演奏出歡快的主題，音調明朗、充滿朝氣與活力。

例 230

　　第一插部主題在 ♭A 大調上呈現，音調優美動人，伴奏聲部律動感強，大提琴撥弦節奏清晰、活潑，使樂曲富有無窮的魅力，給人留下難忘的印象。

例 231

　　這段樂曲後邊的旋律同樣富有感染力；情感眞摯，音調淳樸、自然、親切。

　　第二插部，Meno mosso ，轉爲 a 小調，旋律柔美，富有歌唱性；和聲充實，富有立體感。

例 232

　　接下去由大提琴演奏這一旋律，深沉、委婉；小提琴在高音區作跳音伴奏，靈巧、細膩。

　　樂曲將第一主題在 F 大調上再現，將第一插部主題也在 F 大調上再現，然後樂曲通過交錯的三連音節奏，轉調、半音階、和弦音等等將樂曲推向高潮，最後弦樂四個聲部齊奏同一旋律，並以強大的和弦結束全曲，情緒熱烈而飽滿。

例 233

| 《沉思》 |

法國作曲家馬斯內（J. Massenet, 1842-1912）的《沉思》（*Méditation*）又名《冥想曲》，爲所作歌劇《泰伊思》中的一段間奏曲，樂曲用三段體加尾聲形式組成。

在豎琴兩小節的分解和弦伴奏下，獨奏小提琴演奏出柔美的、略帶傷感的第一主題旋律，旋律線起伏波動大，其中四度、八度音程運用，使音調明亮，富有表現力。

例234

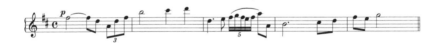

弦樂組以長拍和弦作和聲持續伴奏，產生了理想的效果，生動地描寫了在寧靜的深夜，主角獨立沉思冥想的情景。

主題進行至第十二至十三小節，和聲由原來的 D 大調，經 C 大調主和弦（♮C－E）發展至 B 大調主和弦（B－♯D－♯F），和聲色彩絢麗，樂曲富於變化與流動，具有較強的表現力。

中間部分速度稍快，變化半音的增多，使音樂語彙具有器樂音樂特點，彷彿描寫了主角的激烈的思想鬥爭。特別是到第三十二小節，全體樂隊齊奏帶有附點音符和切分節奏的旋律，表現了人物內

心世界激烈的衝突與痛苦的回憶。

例 235

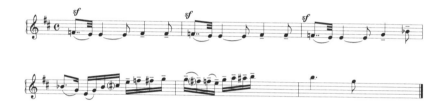

　　第三部分樂曲主題再現，當這段主題進行到第十三小節時，木管組長笛與單簧管在高音區演奏出明亮的五度和弦音，僅一小節長度，卻給樂曲帶來光明與希望，獨奏小提琴繼續演奏上下起伏的旋律，直至高音 A 。全體弦樂以 fp 的力度奏響和弦音，定音鼓輕輕滾奏，獨奏小提琴演奏高音 A 時，第一、二小提琴演奏放慢的三連音，富有歌唱性。獨奏小提琴最後演奏泛音，似吹蕭般的音色，樂隊以 ppp 力度相配。全曲在平靜的氣氛中結束，彷彿思緒漸漸遠去。

｜《吉普賽之歌》｜

　　西班牙作曲家、小提琴家薩拉撒特（P. d. Sarasate, 1844-1908）的《吉普賽之歌》（*Zigeuner weisen*, Op. 20）作於 1878 年，用小提琴獨奏和樂隊伴奏的形式，樂曲共分四個部分。

186

序奏，Moderato ， 1= bE ， 4/4 拍。

序奏主題由全體樂隊齊奏，小調式的旋律與強大的力度，產生了巨大的悲痛感與震撼力。

例 236

獨奏小提琴在弦樂組震音的伴奏，重複這一樂句，樂曲中的裝飾音回音，突出了節奏的頓挫揚抑，表現了吉普賽人倔強的性格，接下去的旋律在中、低音區演奏，增二度音程的運用，增添了淒涼悲慘的氣氛。表現出吉普賽人苦難與悲慘的經歷。

例 237

小提琴以快速的六十四分音符演奏分解和弦琶音及最後的撥弦，彷彿是吉普賽人在演奏民族樂器，開始了吟唱敘述。

第二部分，Lento 。

由樂隊演奏的一小節伴奏，引出了獨奏小提琴如泣如泝的音調，彷彿在敘述吉普賽人不幸的遭遇與艱辛的生活。

例 238

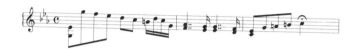

　　這一段的裝飾音，快速的六十四分音符，半音階、泛音、左手撥弦等演奏，充分展示了小提琴的華彩技巧，也使樂曲的旋律更加瑰麗多彩，彷彿描寫了吉普賽人豐富的生活閱歷。

　　第三部分，Un peu plus lent，1=♭E，2/4 拍。

　　由樂隊木管組、弦樂組共同演奏這一段的主題音調，旋律僅四小節卻具有巨大的感染力，《吉普賽之歌》這首樂曲主要是以這一句吸引了無數的聽眾，這一句旋律音調悲哀，樂句具有語言化特點，附點的節奏突出了樂曲的靈感。

例 239

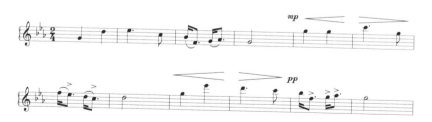

　　獨奏小提琴加弱音器演奏發出的聲音猶如銀色的月光，纖細、清冷，不停地閃動。

　　接著獨奏小提琴又以快速的六十四分音符及富有吉普賽音樂特

徵的小調式音樂結束這一段落。

例 240

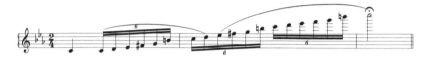

第四部分，Allegro molto vivace，1=C，2/4 拍。

全體樂隊以 ff 力度演奏兩小節歡快的音調，獨奏小提琴以八度音程演奏進入。切分的節奏，歡快的跳音，樂隊的撥弦，兩個八度的大跳，全體樂隊的和弦強奏等各種手法展示了吉普賽人歡快的舞蹈場面。樂曲將吉普賽人熱情開朗、奔放不羈的性格描寫得淋漓盡致。

例 241

中間段落轉入 A 大調，獨奏小提琴以快速的十六分音符分解音形式跳音演奏主旋律，伴奏聲部由長笛與弦樂組頓音的演奏加以襯托，樂曲經轉 A 大調、d 小調等，最後回到 a 小調。

樂曲的結束部分，全體樂隊歡快地演奏為襯托，獨奏小提琴以快速而流暢的音調將主題再現，最後在強有力的和弦中結束全曲。

例 242

| 《九寨歌舞》 |

管弦樂曲《九寨歌舞》（*Jiǔ Zhai Valley*）（小提琴與樂隊，Op. 0009）是作者在 2000 年暑假去四川九寨溝地區參觀，回京後創作並完成的，樂曲由引子、素材 A、B、C 及結尾組成，這首樂曲由我指揮北京大學學生交響樂團，曾在澳門、廣州、深圳、廈門、泉州與福州等地演出，並受到聽眾的喜愛，在此，特向台灣朋友介紹。

引子，Andante，1=F，4/4 拍。

在弦樂震音的伴奏下，獨奏小提琴演奏出山歌般的旋律，清新、親切，彷彿是遠遠山峰傳來的聲音。

例 243

素材 A，Allegro，1=F，4/4 拍。

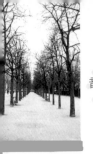

190

　　全體樂隊演奏四聲強有力的和弦、粗獷剛勁。主要主題出現，由獨奏小提琴演奏，樂隊作節奏式的襯托。主題音調歡快明朗。

　　這一句音調的原型，是我到九寨溝寨口時，一群騎著馬、光著膀子的小男孩，列隊歡迎新來的客人，放聲唱出這短短的音調，不等我為他們鼓掌，男孩們一揮馬鞭，轉身奔向深山遠處，留下的我急切地記下這「九寨之音」。

例 244

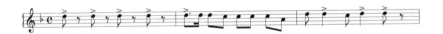

　　樂曲發展，由大管和大提琴聲部採用模仿手法，演奏出有藏族韻律的音調，描寫了九寨溝人民的歡快的舞蹈場面，表現了藏族人民熱情豪爽的性格，以及堅韌、頑強的精神。

例 245

　　樂曲通過快速的十六分音符及銅管強有力的節奏式和弦結束了素材 A 的主要主題。

　　素材 A 的第二主題，在民族打擊樂歡快的節奏伴奏下呈現出來，音調風趣、幽默，充滿生活情趣。

191

例 246

　　樂曲通過移調、模進等方法將素材 A 的這兩個主題發展，最後結束於強有力的和弦上。

　　素材 B，Lento，1=♯F，3/4、4/4 拍。

　　由小提琴演奏仙境般的主題，由長笛與單簧管作和聲襯托，音調瑰麗，這音調是只有到九寨溝才能聽到的「仙音」，其和聲奇特，有仙境感。

例 247

　　這一主題第二次由長笛與黑管以二重形式演奏。小提琴的泛音彷彿山上的浮雲，漸漸遠去。

　　素材 C，Moderato，Allegretto，1=F，3/4、4/4 拍。

　　樂曲先由樂隊演奏出漸強的和弦，八小節後稍有停頓，由大提琴演奏出深切的音調，由小提琴撥弦伴奏，鐘琴的音色更是突出了樂曲的明亮色彩，這時獨奏小提琴演奏出抒情的旋律，音調優美寬廣，情感深切，歌頌純潔、真摯與美好的愛情。

例 248

　　這一主題幾經發展變化，最後樂曲進入尾聲。

　　結尾部分， Allegro ， 1=F ， 4/4 拍。

　　由全體樂隊演奏，小號主奏的旋律寬廣、悠長、舒展、優美，表現了大自然的博大與深邃，歌頌了九寨仙境的瑰麗。

例 249

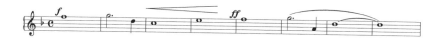

　　長號補充的樂句雄壯有力，加強了樂曲的氣勢。

例 250

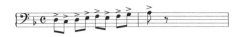

　　樂曲再現開始的主題，由全體樂隊齊奏，熱情磅礴；緊接著小提琴領奏、樂隊呼應，剛毅、果斷，產生了更加生動的音響效果，最後樂曲在同主音大調的強大而輝煌的和聲中結束。

例 251

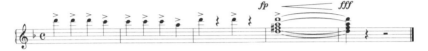

| 《賀蘭秋思》 |

這部弦樂四重奏（Op. 0309）作於 2003 年秋天。

作者於 2003 年暑假去寧夏訪學，間歇中有機會登上賀蘭山。站在山頂，眺望遠方，森林、田野，翠綠如海；昂首仰望，藍天白雲，清澈無瑕，是大自然的自然、清純勃發出無窮的生命力，無窮的遐想。

大自然這一動機，引發出無限美妙，無窮無盡的思緒，化作千萬個音符，點點綴綴於流動的樂音之中，聽從我的一位師長的建議，將樂曲取名為《賀蘭秋思》（*Yearning for the Autumn of Helan Mountain*），特獻給台灣的朋友們。

樂曲由引子、素材 A 、 B 、 C 及尾聲組成。

引子， Moderato ， 1=A ， 4/4 、 5/4 拍，五小節。

由大提琴從低音區開始演奏向上發展的旋律，第一小提琴在高音區以逐漸下行的音調予以回應，描寫賀蘭山的面貌。

194

例 252

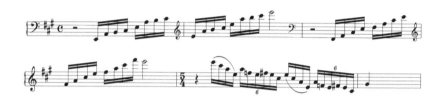

素材 A ， Allegretto ， 1=E ， 4/4 拍。

由第二小提琴演奏一抒情而悠揚的音調，描寫了我國古代的賀蘭山區，蒼茫荒涼、人煙稀少。

例 253

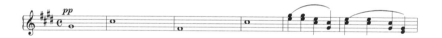

就在這荒山野嶺中，也有一條小路，儘管崎嶇險阻，卻婉延向前。

例 254

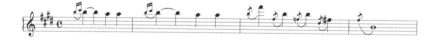

素材 B ， Allegro melto ， 1=G ， 4/4 拍。

走進賀蘭山，各種奇峰怪石、峽谷溪流、森林、灌林、山花野草、飛鳥走獸，生龍活虎、千姿百態。

例 255

例 256

素材 C， Andante， 1=G， 4/4 拍。

大自然中的賀蘭山，淳樸、壯麗、博大。

例 257

尾聲，再現引子與素材 A 的主題，樂曲回到 A 大調，上行的
旋律，彷彿描繪了賀蘭山的瑰麗；空曠而明亮的和聲，彷彿是賀蘭
山遠遠傳來的親切的呼喚。

例 258

| 參考文獻 |

一、中文部分

林逸聰。《音樂聖經》（下）。北京：華夏出版社，頁 605 。

林逸聰。《音樂聖經》（上）。北京：華夏出版社，頁 351 、 365 、 739 。

愛德華‧唐斯著，上海音樂學院音樂研究室譯。《管弦樂名曲解說》（中）。北京：人民音樂出版社，頁 12 。

愛德華‧唐斯著，上海音樂學院音樂研究室譯。《管絃樂名曲解說》（下）。北京：人民音樂出版社，頁 444 。

錢仁康等（1988）。《外國音樂辭典》。上海：上海音樂出版社，頁 132 。

羅傳開編著（1987）。《外國通俗名曲欣賞詞典》。上海：上海辭書出版社，頁 162 、 164 、 850 、 1084 。

二、英文部分

Hoffer, C. R. (1999). *Music Listening Today*.Wadsworth Publishing Company.

Kamien, R. (1998). *Music: An Appreciation*. McGraw-Hill Companies.

Paynter, J., Howell, T., Orton, R., and Seymour, P. (eds.) (1992).

Companion to Contemporary Musical Thought. Routledge.

Tition, J. T. (1996). *General Editor: Worlds of Music.* Schirmer Books.

Zorn, J. D. (1991). *Listening to Music.* Prentice Hall, Englewood Cliffs
New Jersey.

附錄一　《九寨歌舞》管弦樂主旋律譜

九寨歌舞

Jiǔ Zhai Valley

馬清　曲

200

附録

201

附錄二　《賀蘭秋思》弦樂四重奏總譜

賀蘭秋思

Yearning for the Autumn of Helan Mountain

馬清　曲

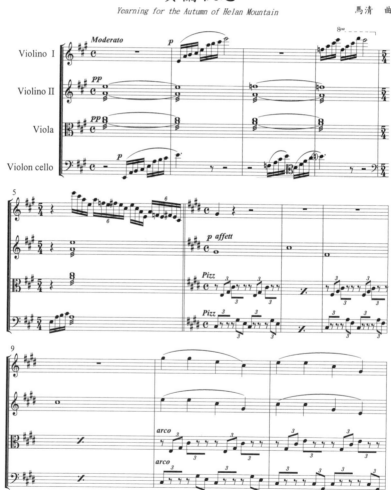

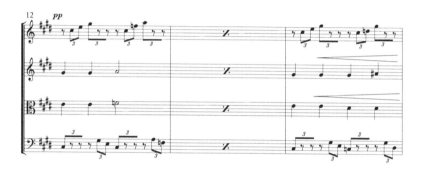

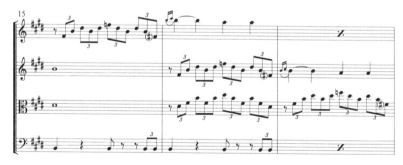

204

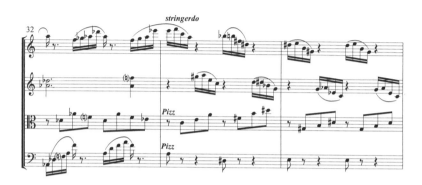

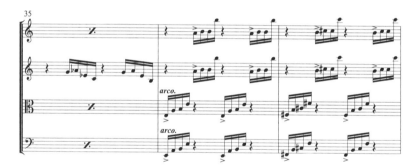

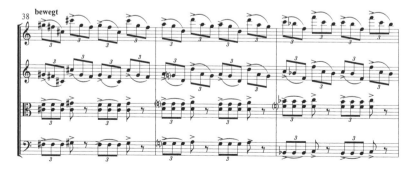

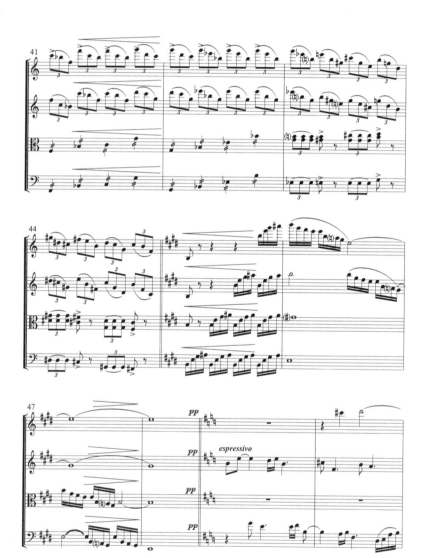

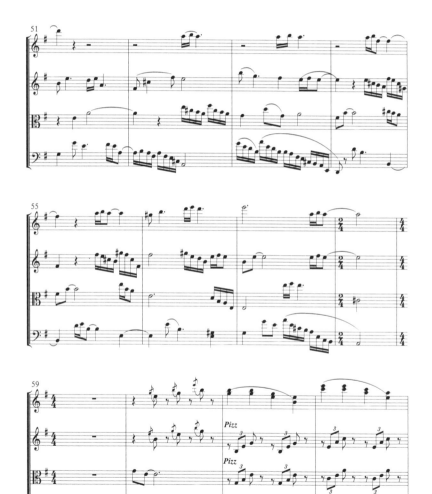

音樂欣賞指南

著　　　者／馬清
出 版 者／揚智文化事業股份有限公司
發 行 人／葉忠賢
總 編 輯／林新倫
執行編輯／吳曉芳
登 記 證／局版北市業字第 1117 號
地　　　址／台北市新生南路三段 88 號 5 樓之 6
電　　　話／（02）23660309
傳　　　真／（02）23660310
郵政劃撥／19735365　戶名：葉忠賢
法律顧問／北辰著作權事務所　蕭雄淋律師
印　　　刷／上海印刷廠股份有限公司
E - m a i l ／ service@ycrc.com.tw
網　　　址／http://www.ycrc.com.tw
初版一刷／2005 年 7 月
I S B N ／ 957-818-711-4
定　　　價／新台幣 250 元

☞版權所有 翻印必究☜

本書如有缺頁、破損、裝訂錯誤，請寄回更換。

國家圖書館出版品預行編目資料

音樂欣賞指南 / 馬清著. -- 初版. -- 臺北市
：揚智文化，2005 [民 94]
　　面 ； 公分. -- (揚智音樂廳 ; 24)

ISBN 957-818-711-4(平裝)

　1.音樂 – 鑑賞

　910.13　　　　　　　　94000437